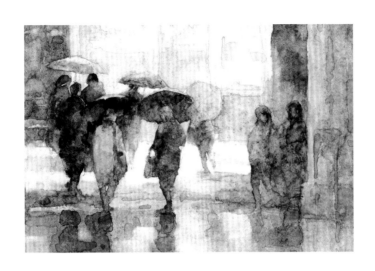

JASMINE HUANG WATERCOLORS

火舞

JASMINE HUANG WATERCOLORS

黃 曉 惠 水 彩 藝 術

圖文──黃曉惠

黃曉惠

1968 年出生於台灣彰化，東海大學美術系
畢業，美國水彩畫協會（AWS）署名會員。
2020 年於台灣新北市藝文活動中心首次展
出水彩畫創作個展「火舞」。

入圍國際年展活動與得獎

2019 〈紐約中央車站咖啡館〉榮獲美國 AWS 第 152 屆國際年展 Elsie & David Wu Ject-Key Award 紀念獎。

2018 〈希望之光〉榮獲美國水彩畫家雜誌《Watercolor Artist》第 10 屆 Watermedia Showcase 國際水彩大賽第二名。

2017 〈黃色圓舞曲〉入選英國皇家水彩畫家協會 RI（Royal Institute of Painters in Water Colours）第 205 屆國際年展。

〈野薔薇〉入選美國 AWS 第 150 屆國際年展，正式成為 AWS 署名會員。

2016 〈威尼斯之歌〉榮獲美國 AWS 第 149 屆國際年展銀牌榮譽獎。

〈白色聖誕〉入選英國皇家水彩畫家協會 RI 第 204 屆國際年展。

〈野薔薇〉榮獲美國水彩畫家雜誌《Watercolor Artist》第 8 屆 Watermedia Showcase 國際水彩大賽提名獎。

2015 〈威尼斯之歌〉入選美國第 18 屆《Splash: The Best of Watercolor》水彩年鑑。

〈蘇州老街〉入選澳洲水彩畫協會 AWI 第 93 屆國際年展。

〈威尼斯之歌〉榮獲美國水彩畫家雜誌《Watercolor Artist》第 7 屆 Watermedia Showcase 國際年度大賽第一名。

〈黃玫瑰〉榮獲全美水彩畫會 NWS 第 95 屆國際年展 The Jerry's Artarama Award 獎，並獲觀眾票選為「最喜愛作品」。

〈相信〉榮獲美國 AWS 第 148 屆國際年展 Di Di Deglin 獎。

〈蝴蝶蘭之夢〉入選美國加州水彩畫會 CWA 第 46 屆國際年展。

〈霧散的員山〉入選美國賓州水彩畫會 PWS 第 36 屆國際年展。

〈等待〉入選美國聖地牙哥水彩協會 SDWS 第 35 屆國際年展。

〈相信〉入選美國第 17 屆《Splash: The Best of Watercolor》水彩年鑑。

〈歡迎光臨〉入選美國西北水彩畫協會 NWWS 第 75 屆國際年展。

2014 〈荒城之冬〉入選加拿大水彩畫家協會 CSPWC 第 89 屆國際年展。

出版著作與國外水彩雜誌書籍專訪

2020 出版畫集《火舞：黃曉惠水彩藝術》。

2019 美國水彩藝術家雜誌《Watercolor Artist》春季刊──亞洲畫家專題報導。

2017 法國國際水彩雜誌《The Art of Watercolour》第 28 期秋季號〈花卉〉專題四頁報導。

2016 俄國水彩技法叢書《Masters of Watercolor》特邀專訪全球 24 位水彩名家之一。

日本透明水彩協會（Japan Watercolor Society）技法叢書之《水的畫法》專題介紹。

2014 法國國際水彩雜誌《The Art of Watercolour》第 17 期冬季號〈水彩的光影與感受〉專題六頁報導。

國際邀請展活動

2019 受邀參展「2019 天色常藍──青島國際水彩交流展」。

2018 受邀參展法國「Alizarines Aquare L'Hay 水彩協會第二屆國際水彩雙年展」。

受邀參展英國「2018 International Watercolour Masters Exhibition 國際水彩大師展」。

受邀參展瑞典「Akvarell Sommar 國際水彩展」。

受邀參展泰國曼谷「High Prototype 第一屆世界大師水彩畫藝術展」。

2017 受邀參展台灣「2017 桃園國際水彩大展──活水」。

2016 受邀參展泰國「Hua Hin Bluport 世界水彩藝術雙年展」。

受邀參展希臘「2016 第三屆希臘國際水彩展」。

2015 受邀參展「2015 蘇州亞洲水彩邀請展」。

2014 受邀參展泰國曼谷「世界水彩博覽會」。

Awards

Jasmine Huang

Jasmine Huang comes from Changhua, Taiwan. Graduated from the Department of Fine Art, Tonghai University, she is now a signature member of the American Watercolor Society. Jasmine has her first watercolor exhibition "Dancing Flames" held at New Taipei City Arts Center in 2020.

2019 "**A Café in the Grand Central Terminal/Cipriani Dolci in New York**", the Elsie & David Wu Ject-Key Memorial Award at the 152th Annual International Exhibition of the American Watercolor Society (AWS).

2018 "**A Touch of Hope**", the 2nd place of Watermedia Showcase Award of the *Watercolor Artist* magazine.

2017 "**A Waltz in Yellow**", selected into the 205th Annual International Exhibition of Royal Institute of Painters in Water Colours.

 "**Wild Roses**", selected into the 150th Annual International Exhibition of AWS; Jasmine Huang also becomes a signature member of the AWS this year.

2016 "**A Song of Venice/Enchanted with Venice**", the Silver Medal Award at the 149th Annual International Exhibition of the AWS.

 "**Christmas in White**", selected into the 204th Annual International Exhibition of the Royal Institute of Painters in Water Colours.

 "**Wild Roses**", nominatied of the 8th Watermedia Showcase of the *Watercolor Artist* magazine.

 "**A Song of Venice/Enchanted with Venice**", selected into the 18th Annual of the *Splash: the Best of Watercolor*.

 "**Old District in Suzhou**", selected into the 93th Annual International Exhibition of Australia Watercolor Institute.

2015 "**A Song of Venice/Enchanted with Venice**", the 1st place of the 7th Watermedia Showcase Annual International Exhibition of the *Watercolor Artist* magazine.

 "**Yellow Roses**", the Jerry's Artarama Award at the 95th Annual International Exhibition of the National Watercolor Society (NWS), also voted by the audience as the favorite piece.

 "**Faith**", the Di Di Deglin Award at the 148th Annual International Exhibition of the AWS.

 "**Moth Orchids' Dream**", selected into the 46th Annual International Exhibition of California Watercolor Association.

 "**Mists of Yuanshan**", selected into the 36th Annual International Exhibition of Pennsylvenia Watercolor Society.

 "**Waiting**", selected into the 35th Annual International Exhibition of San Diego Watercolor Society.

 "**Faith**", selected into the 17th Annual of the *Splash: the Best of Watercolor*.

 "**In Readiness**", selected into the 75th Annual International Exhibition of the Northwest Watercolor Society (NWWS).

2014 "**Silenced by Snow**", selected into the 89th Annual International Exhibition of the Canadian Society of Painters in Watercolor Open Water Exhibition.

Publication and Interviews

2020 *Dancing Flames: Jasmine Huang Wathercolors* has been published.

2019 Interviewed by the *Watercolor Artist* magazine (April 2019): Asian Artists.

2017 Interviewed by *The Art of Watercolour* No 28: "In the Studio".

2016 Interviewed by the *Masters of Watercolor*.

 Interviewed in *How to Paint Water* by Japan Watercolor Society.

2014 Interviewed by *The Art of Watercolour* No 17: "Landscape/Still Lifes".

Invitations

2019 Invited to exhibit at The lake—Blue Heaven: Qingdao International Watercolor Exhibition (China).

2018 Invited to exhibit at the 2nd Biennial International Watercolor Exhibition of Alizarines Aquare L'Hay (France).

 Invited to exhibit at the 2018 International Watercolour Masters Exhibition (UK).

 Invited to exhibit at Stockholm Akvarell Sommar International Watercolor Exhibition (Sweden).

 Invited to exhibit at the "High Prototype—the 1st World Master Watercolor Art Exhibition in Bangkok 2018" (Thailand).

2017 Invited to exhibit at the "Flowing Water—2017 Taoyuan International Watercolor Exhibition" (Taiwan).

2016 Invited to exhibit at the Hua Hin Bluport World Watercolor Arts Biennale 2016 Thailand (Thailand).

 Invited to exhibit at the Watercolor International III Biennial Watercolor Exhibition (Greece).

2015 Invited to exhibit at China Suzhou Watercolor Asia Invitational Exhibition (China).

2014 Invited to exhibit at the World Watermedia Exposition Thailand (Thailand).

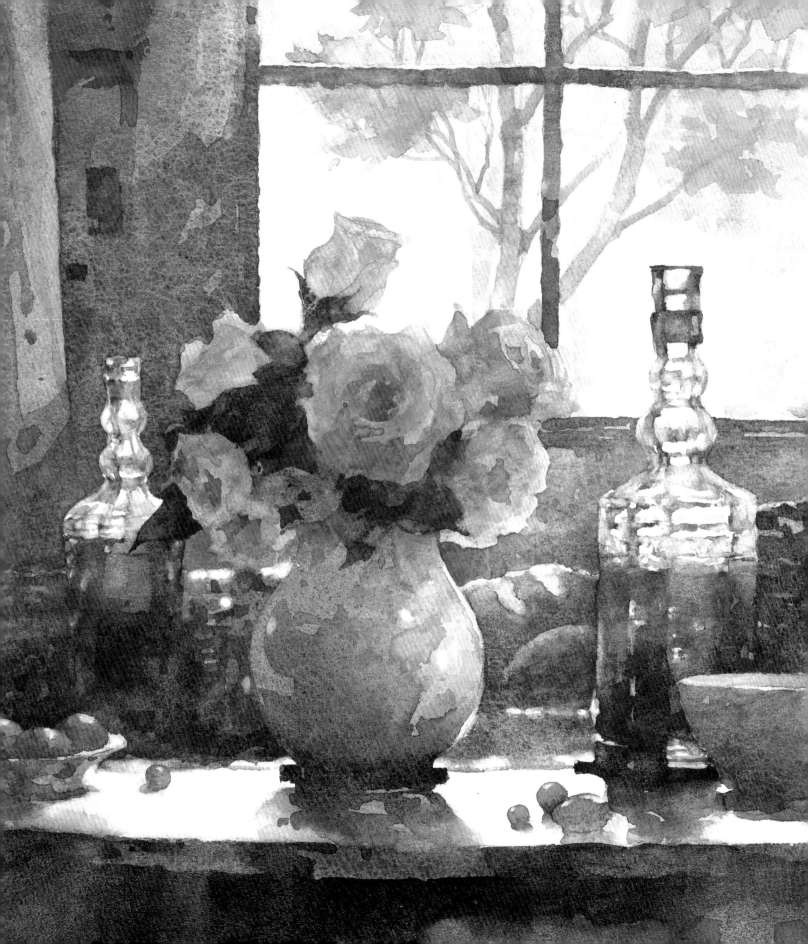

CONTENTS　　　目次

2017 年於南法伊埃爾（Hyères）海岸邊寫生

水光瀲灩，丹青日常

每個愛畫畫的人，年輕的時候在內心裡都曾經燃燒過藝術魂的那把火，我也不例外。我年輕時對藝術有很高的期許，投注相當多的心力，其間一度認為自己無法達到心中企望的目標，就熄滅了當藝術家的夢想，轉而投身美術教育的工作，一路走來也經歷二十年的歲月。作為老師，我是自信而驕傲的，但人生到了某個階段會想著換種生活，深思熟慮之後，我決定停課轉換跑道。

蛙的報恩

七年前，我離開教職工作閑暇無事，在網絡上公開一張我二〇〇〇年畫的古典寫實的水彩作品，被泰國國際水彩展覽協會主辦人看到，而邀請我參加泰國的國際水彩活動。重拾畫筆，壓力與興奮並存，可喜的是創作的水彩畫參展後獲得好評。緊接著，法國的國際水彩雜誌也向我拋來橄欖枝，邀約六頁專訪，為此，我又創作一系列作品。生活變得多彩多姿，二〇一四年以一種奇妙而又有趣的場面展開了。

沉睡在我內心深處的靈魂，那早已遺忘的初衷，突然被一隻十四年前畫的青蛙喚醒，讓我的後半場人生起了大轉彎。一張被我擱置在櫃子裡的青蛙作品，多年後以華麗的姿勢出場，它的力量讓沒有信仰的我，真的開始懷疑這世界是否真有神靈。

重拾畫筆

命運美妙的安排，讓我有機會做自己喜歡的事，重新走上繪畫之路。水彩的世界雖是繽紛絢麗，創作卻是很孤獨的一件事，彷彿孤鳥單飛在無垠的天際，那是不斷與自己對話的過程，而追求卓越的心境也常常徘徊在自信與懷疑的懸崖邊緣中。

一路顛簸，為什麼還是想畫？只因為畫畫讓我心靈獲得滿足，內心被繪畫點燃的熊熊烈火，告訴自己要邁著堅定的步伐朝著藝術殿堂的夢想前進。

每個人的人生過程中，也許都會碰上某個機會，如果你可以用心發現，它就是個契機。無論有沒有準備好，都必須要有勇氣承擔未來的一切，不放棄的走出自己的路。

突破舒適圈

沉寂那麼多年可以再畫畫是我人生最快樂的一件事。我重新省視琢磨自己，潛心認真的鑽研水彩的奧祕，在繪畫的道路上一個接一個不斷的嘗試，提升美感的要求度。就這樣我的繪畫實力好像練功夫般，被逼到盡頭，用盡全力搏鬥，而得到快速成長的力量。

二○一五年我走出世界，開始積極的參與國際的水彩活動，認識國際水彩活絡的樣貌，領略與世界各地水彩交流的趣味，並在這期間獲得不少的佳績。其中以二○一六年的作品〈威尼斯之歌〉（A Song of Venice）獲得美國水彩畫協會（AWS）第 149 屆國際水彩年展的「銀牌獎」，我的內心無與倫比的激動，那真是個美好的鼓勵。我終於相信自己是對的，可以坦然繼續走向我的前方之路。

前方之路

人生很奇妙充滿變化，大部分時候往往不是朝你計劃的那條路走。但，沒計劃的路充滿了變化，有變化的人生才有樂趣。我從來就不是個天才，或許只能稱得上是個地才，一步一腳印著實踩在地上尋著方向前進的人。

關於繪畫這條路，開始並不知我有多少能力，可以行到何處。七年之間過程充滿酸澀苦味，但堅持總是陪伴著我，而前方之路則輕輕呼喚著 別放棄！最後終於成長出美好的果實。

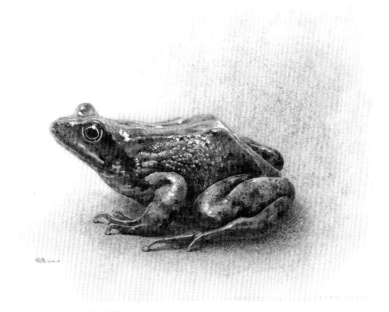

上：歷年世界各國雜誌專訪報導
下：〈青蛙〉A Frog │ 21×29 cm, Watercolor, 2000

其間在追求卓越的過程中，我的簽名也一路變化著，像似尋找一個獨特的符號來象徵自己的樣貌。這些簽名在水彩旅途上記錄著我走過的各個美好的時光。誠摯的追尋總能找到答案，最後反璞歸真，我以 J.H. 的縮寫融合成簡潔的造型，作為現在與未來最能代表我的印記。

　　十二月的水彩展與這本畫冊是我七年來繪畫創作的一次成果匯整。每張作品記錄著我一路行來的點點滴滴，這些畫作真實的反映了自己水彩創作的藝術之旅。這次水彩展與畫冊對我有著指標性的意義。從開始創作、研究、瓶頸到開悟，我誠懇的走著每一步，取得一些成績，獲得一些肯定，特地舉辦這個個展與友分享，既是自己心血的結晶，也算是對選擇做藝術家的一個交待吧！

　　七年的繪畫之路就像一杯黑咖啡，當你啜飲完最後一口，其中所感受的酸楚苦澀，終將慢慢的回甘。

　　未來，我仍會朝著這條漫漫長路前進，永不止息。

——寫於永和 2020 年 10 月

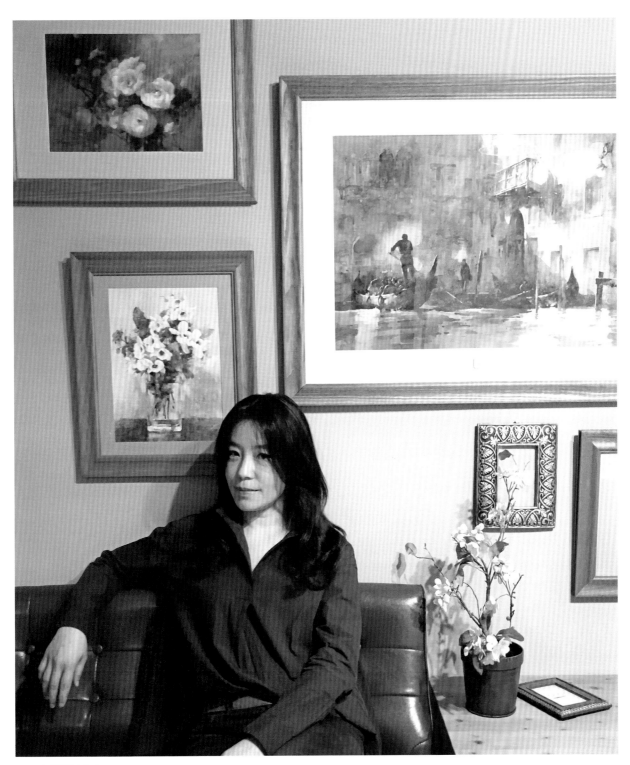

2018 年攝於工作室

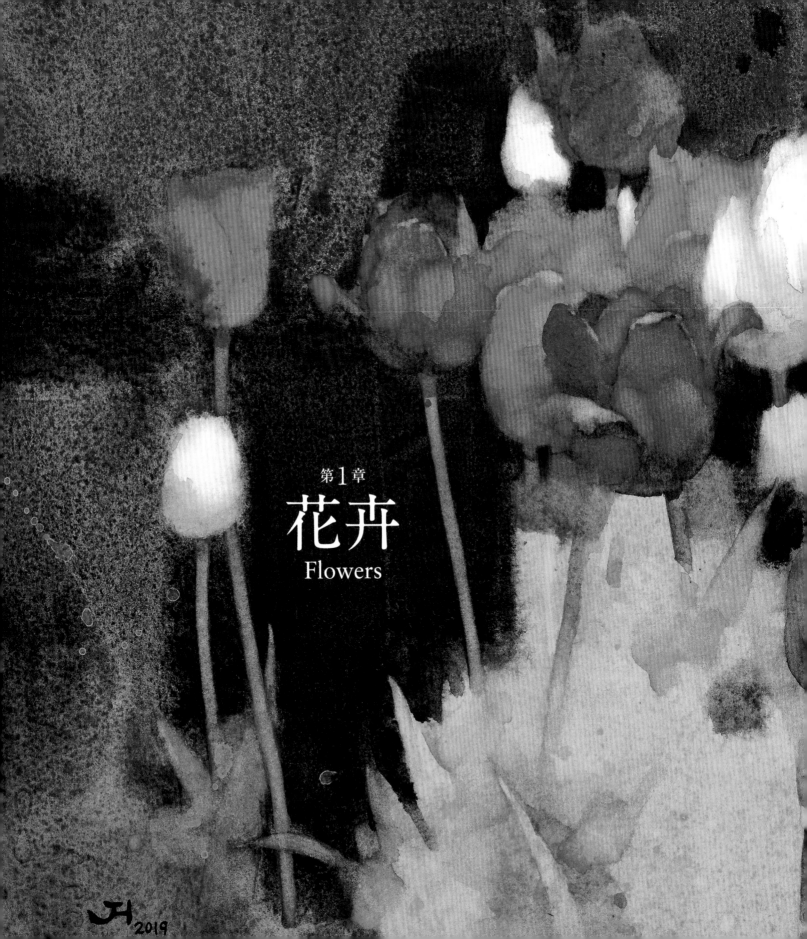

第 1 章

花卉
Flowers

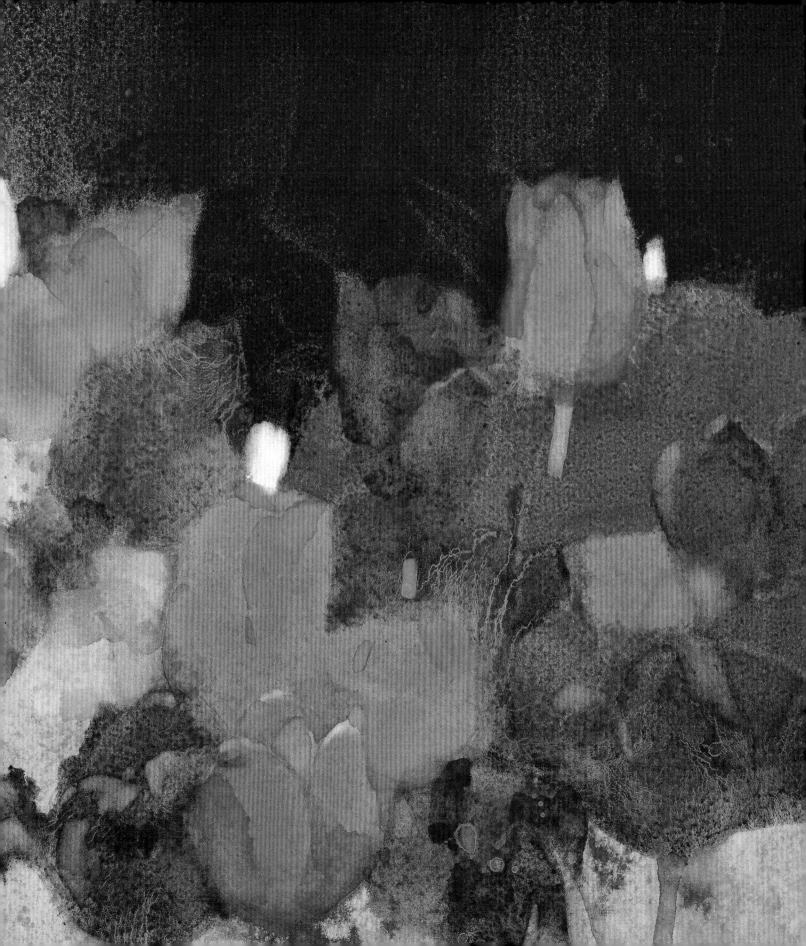

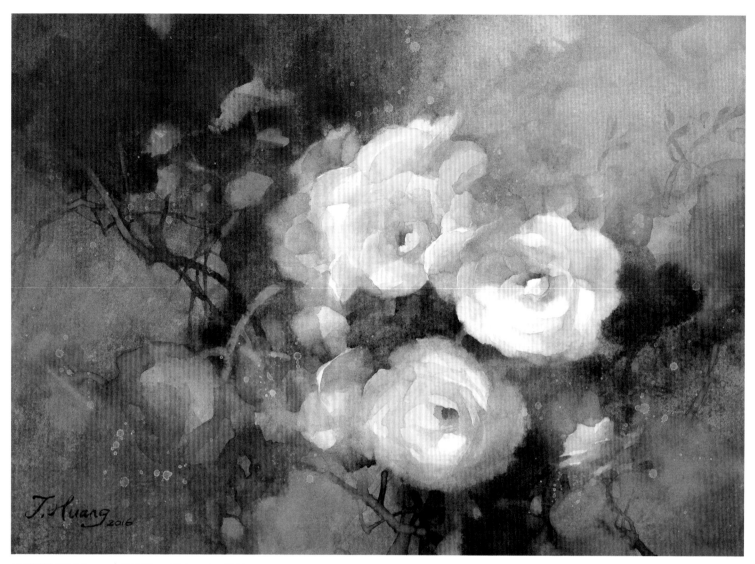

〈野薔薇〉Wild Roses │ 25×35cm, Watercolor, 2016

野薔薇

崖壁上的野薔薇
天色泛白就奮力挺展
昂頭仰望頂上那片天光
直到月升

崖壁上的野薔薇
北風呼呼就拚命忍耐
低頭俯視枝上那些花苞
直到風止

靜待
春天踏進深谷
春天拜訪崖壁
親吻了野薔薇
綻放成千粉蝶
隨風翩翩
飛出深谷岩壁
飛上了天

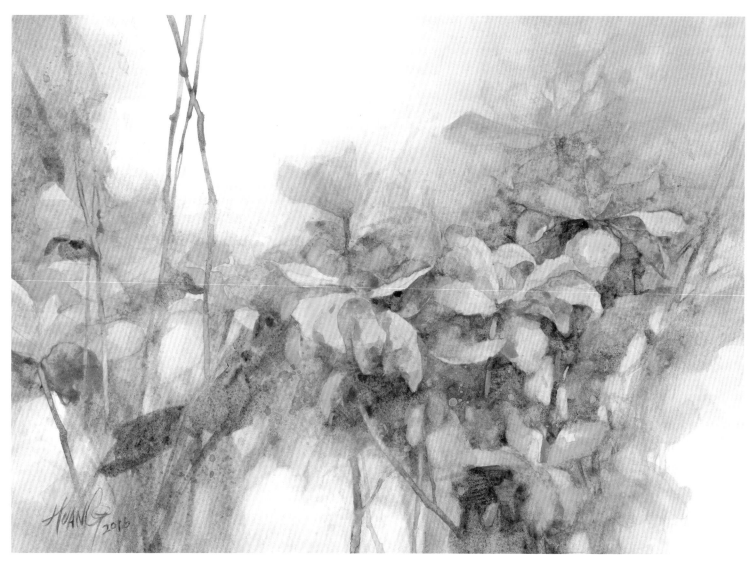

〈黃色圓舞曲〉A Waltz in Yellow｜25×35cm, Watercolor, 2016

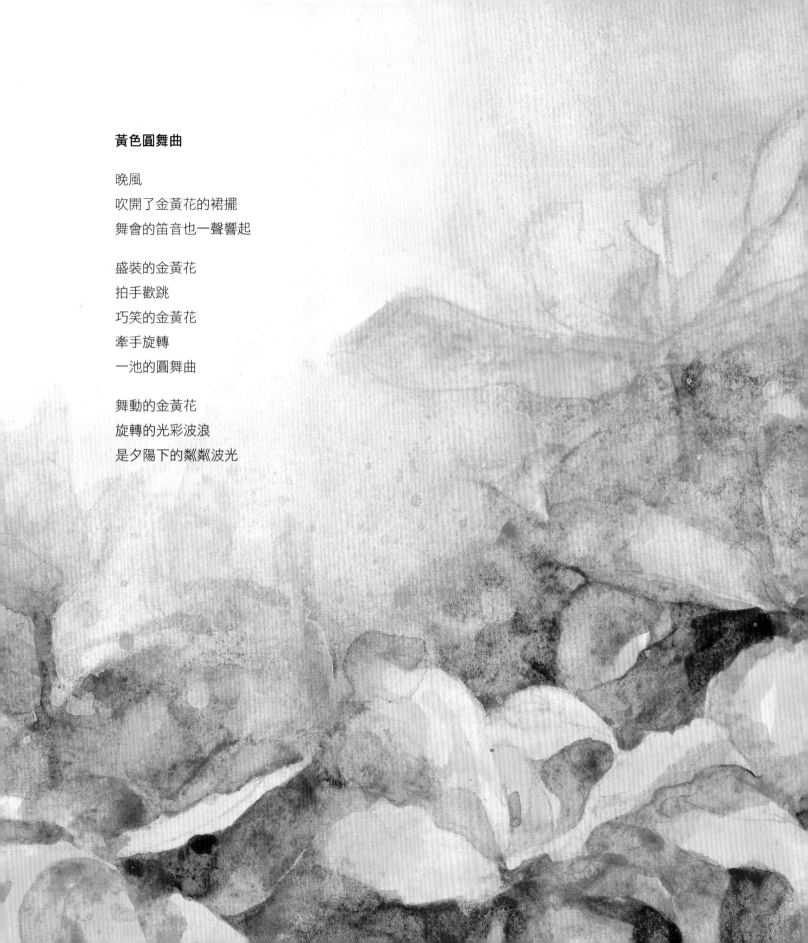

黃色圓舞曲

晚風
吹開了金黃花的裙擺
舞會的笛音也一聲響起

盛裝的金黃花
拍手歡跳
巧笑的金黃花
牽手旋轉
一池的圓舞曲

舞動的金黃花
旋轉的光彩波浪
是夕陽下的粼粼波光

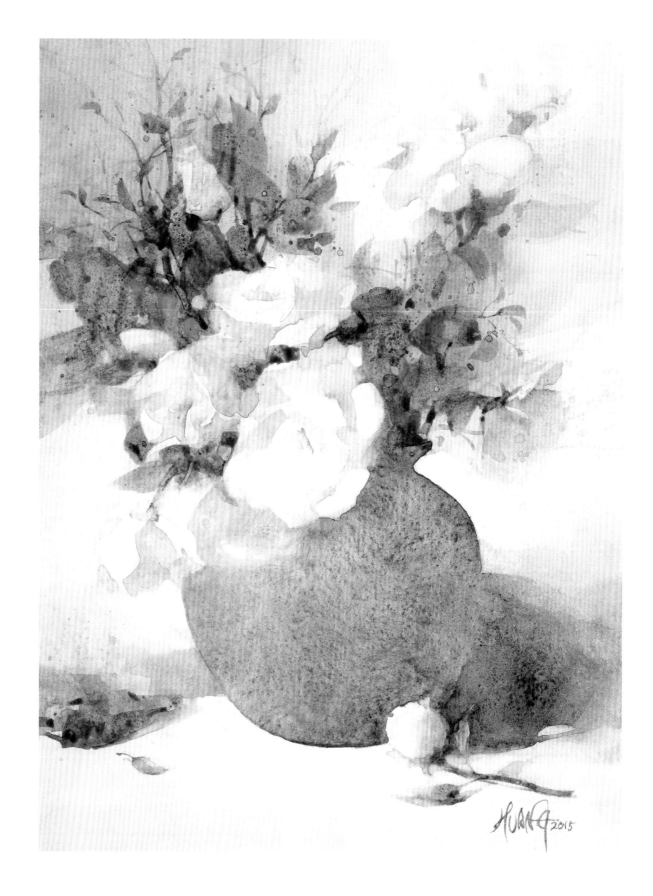

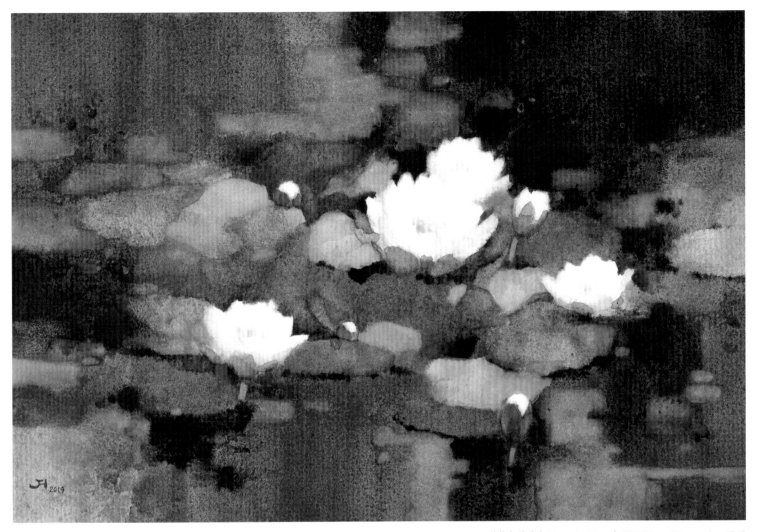

〈藍色的夜〉Sleep in Blue ｜ 37×55cm, Watercolor, 2019

留戀

小時候的十二月冬天很冷，我喜歡在外婆家的三合院閒晃，在天未亮冷冽的清晨，院子角落地板甚至結有一層層的霜，細小的霜柱連成一片白，使單調的灰色水泥地潔亮了些，像似聖誕卡片上灑滿銀亮粉片般，我每每早起特意瞧瞧是否結霜，為此而高興不已。

但這些在四十年後都悄悄的消失，冬天的大衣好像愈來愈用不上，時間添加的不只臉上幾道細紋，現在連空氣的味道也酸了。

長大看過真正的冬雪，但留戀的永遠是那一小片霜。

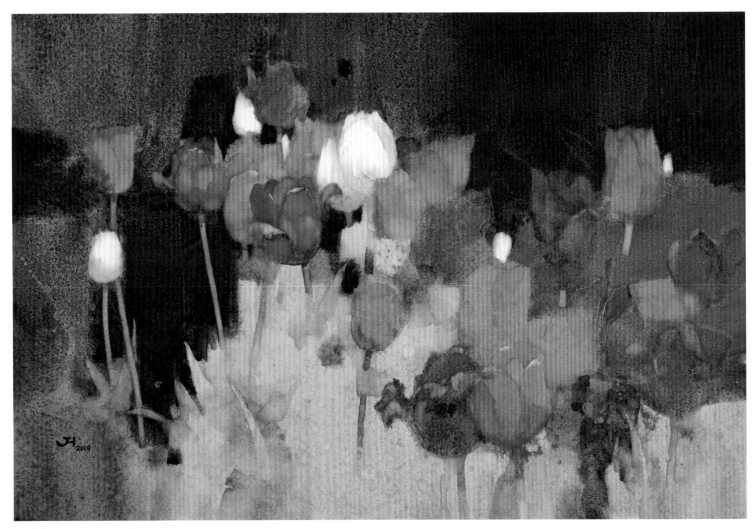

〈**火舞**〉Dancing Flames │ 37×55cm, Watercolor, 2019

蝶

你的熱情
是一大片的紅
將我
燃燒
融化
成
一隻蝶

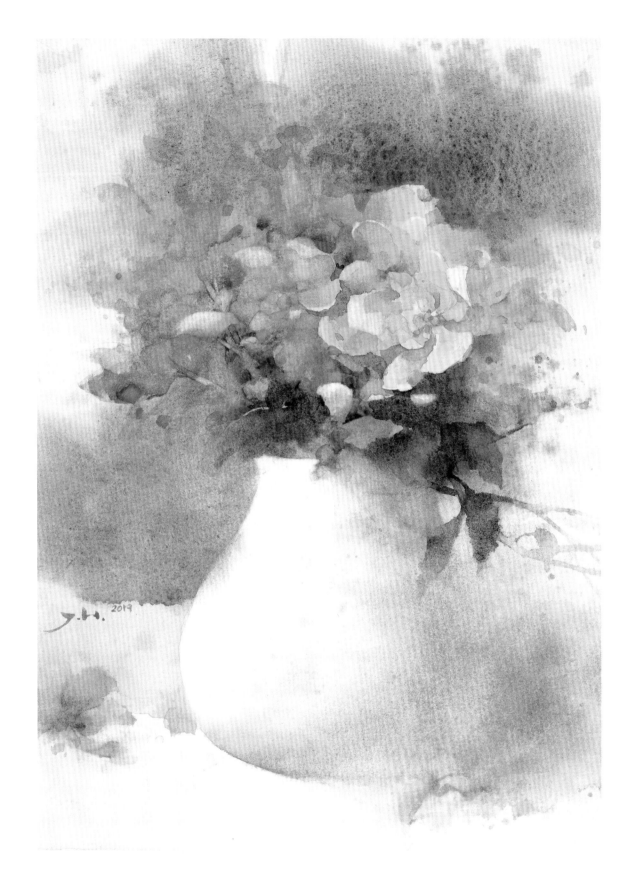

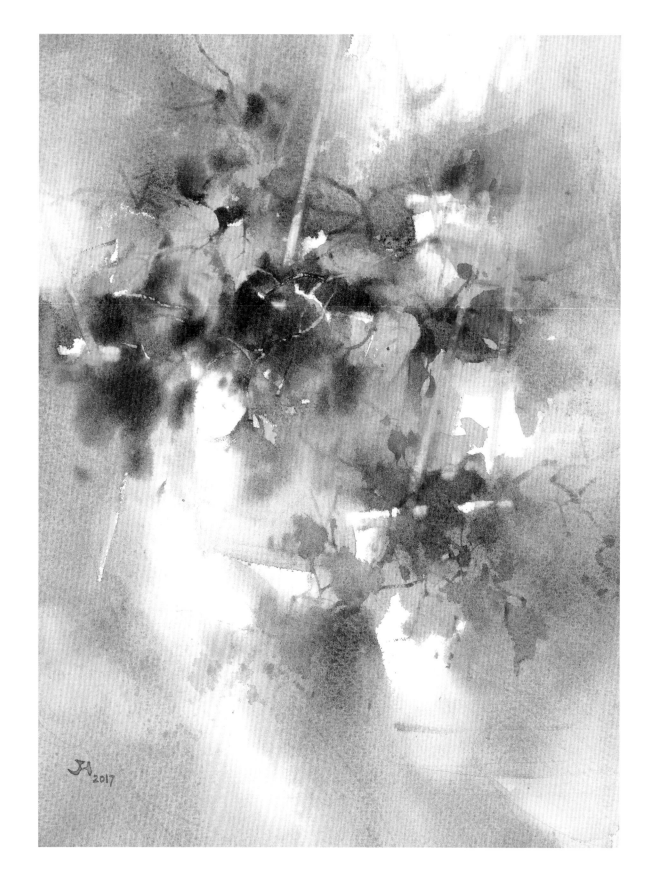

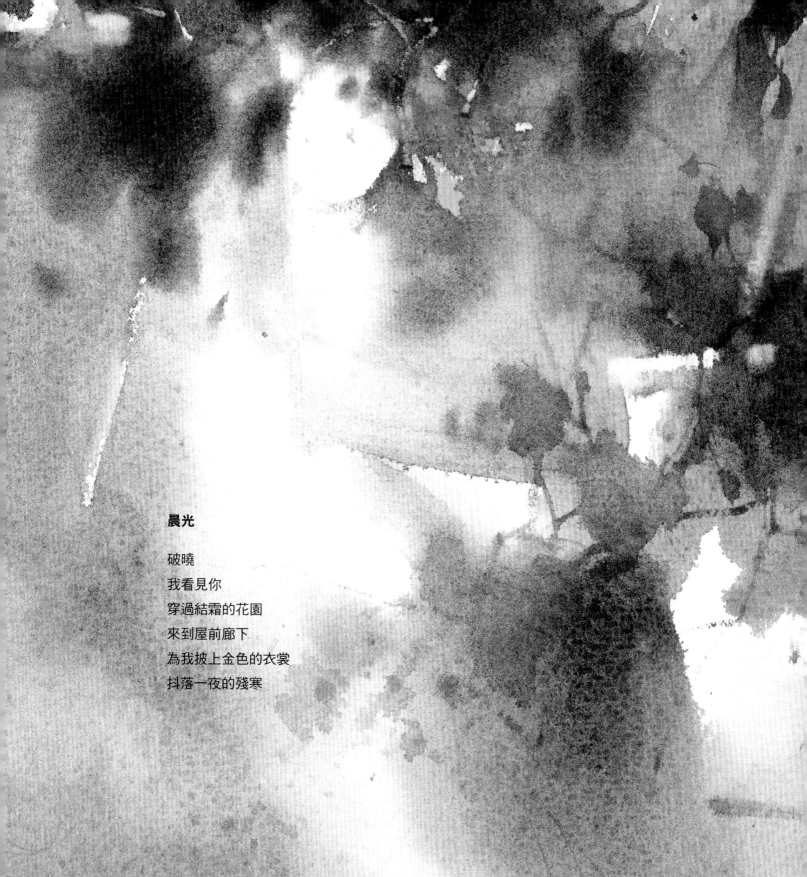

晨光

破曉
我看見你
穿過結霜的花園
來到屋前廊下
為我披上金色的衣裳
抖落一夜的殘寒

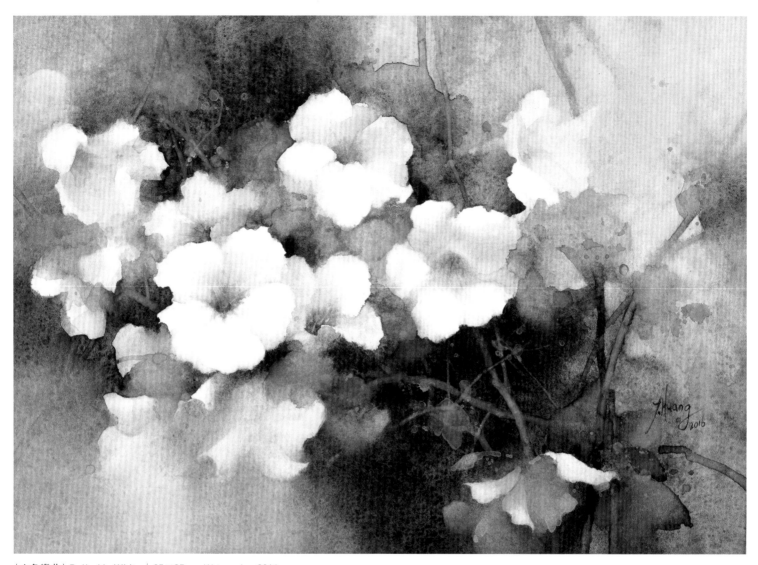

〈白色戀曲〉Ballad in White ｜ 25×35cm, Watercolor, 2016

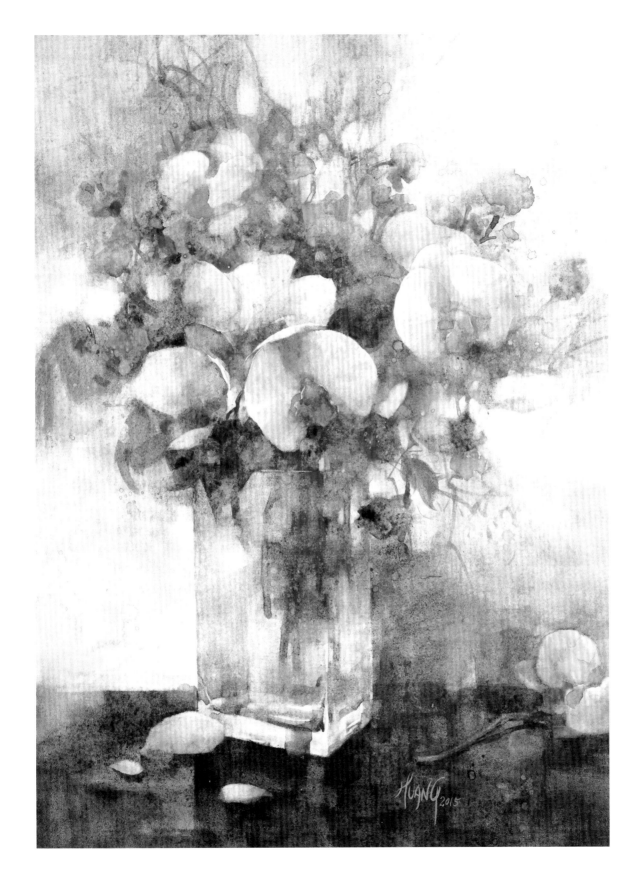

〈白月光〉Under the Pale Moon｜50×35cm, Watercolor, 2019

白月光

冷夜
枝椏盛開白月光
傾吐綿綿的相思
在深藍的夜幕中輕吟淺唱
只為傳送一縷幽香

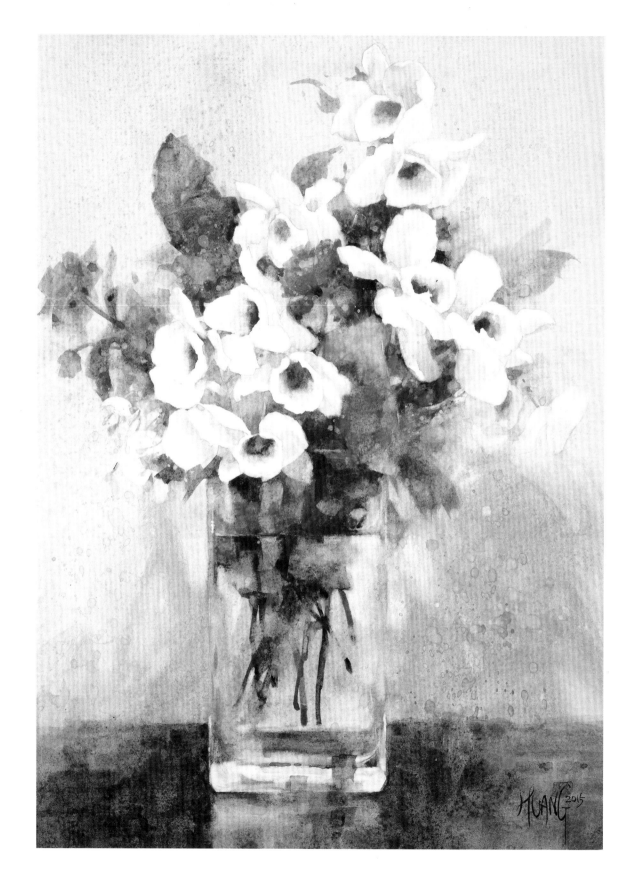

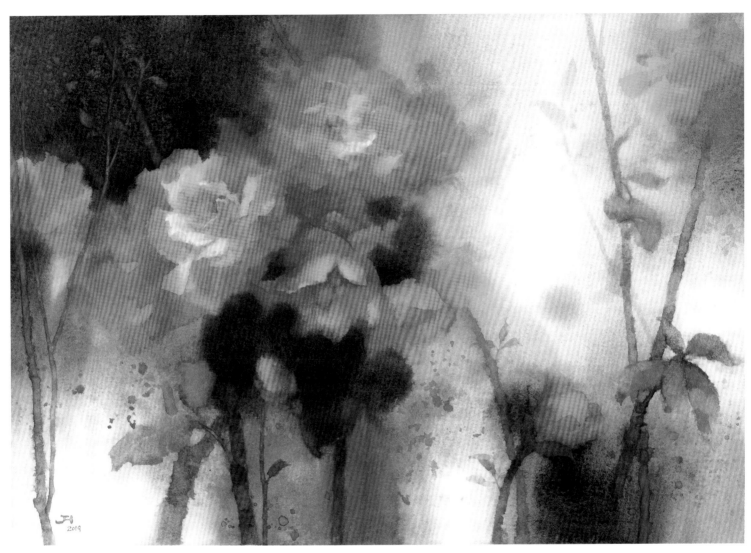

〈粉紅的旋律〉Melody in Pink │ 35×50cm, Watercolor, 2019

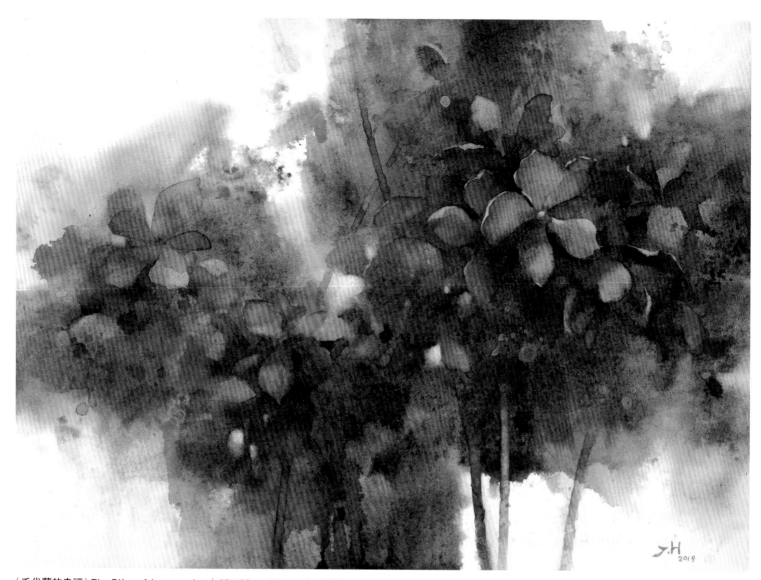

〈千代蘭的幸福〉The Bliss of Ascocendas ｜ 27×38cm, Watercolor, 2019

紅與綠

濃烈的紅與綠　彼此遙望著
誰碰不到誰

獨特的紅與綠　展現對比著
誰也不讓誰

欠缺的紅與綠　渴慕互補著
誰少不了誰

水霧飄飛柔情　溶化那道牆
一灘和諧
千代幸福

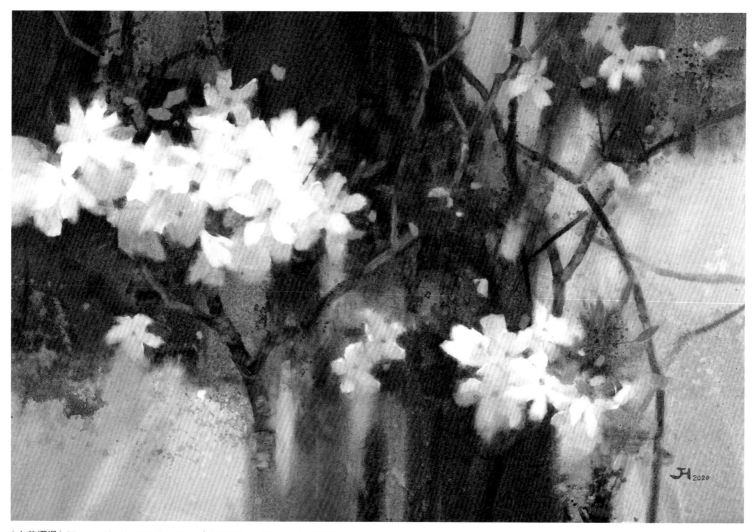

〈山花爛漫〉**Blossoming in the Mountain** │ 37×55cm, Watercolor, 2020

等待

無法逆轉的傷害
潰散了距離

無法避開的恐懼
閃躲著人群

一時的困頓終會過去
誠摯的深情將會來臨

我會等待
在那山花爛漫時

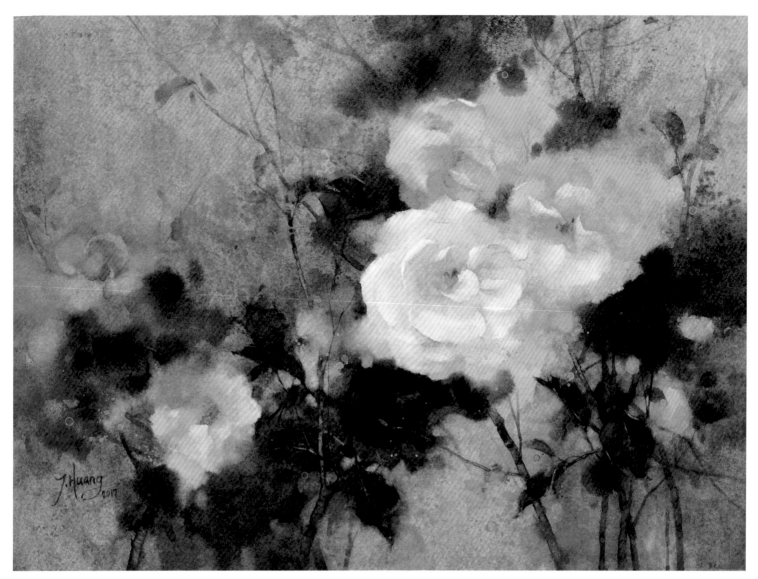

〈金色浪漫〉Romance in Gold｜28×38cm, Watercolor, 2017

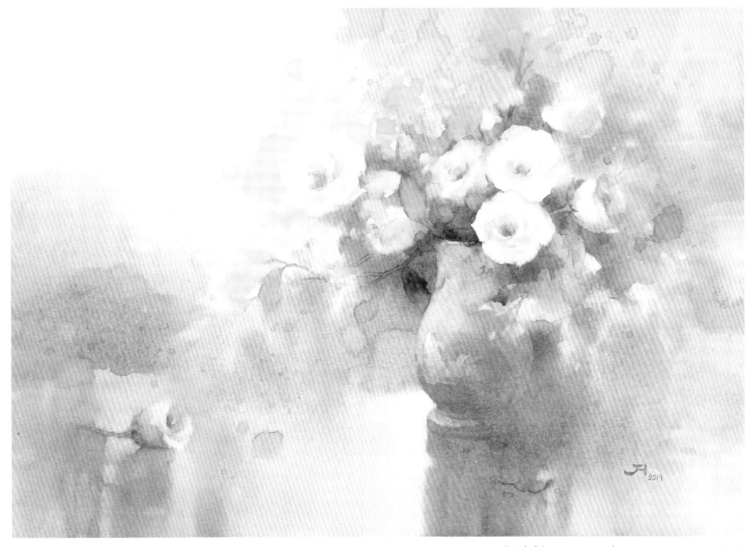

白玫瑰

晨曦

輕喚醒

沉睡的白天鵝

緩遊一池晨光

伸展的挺秀舞姿

輕柔的足尖跳躍

美的弧

沁人

香

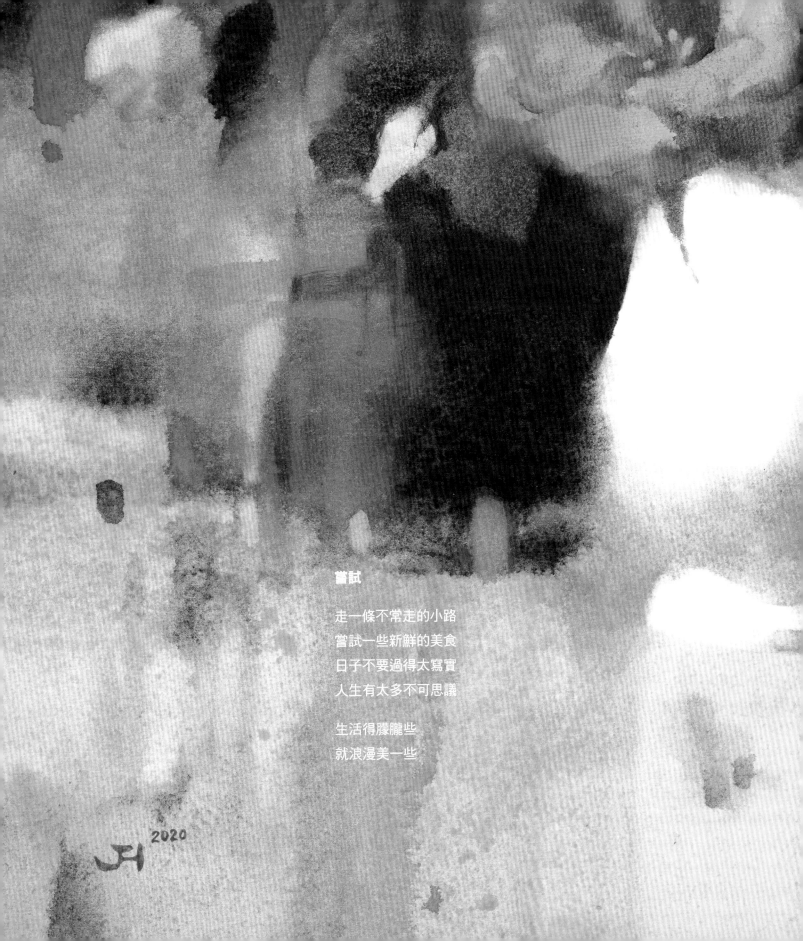

嘗試

走一條不常走的小路
嘗試一些新鮮的美食
日子不要過得太寫實
人生有太多不可思議

生活得朦朧些
就浪漫美一些

2020

3. 使用鈷藍、粉藍畫瓶身並染開外擴到背景，接著畫淺綠作為葉子的底色，以留白的方式預留白玫瑰的位置，且稍微暗示花形。畫面中為了避免單一色彩孤立，我會讓它們與背景產生某種連結，唯有色彩融合才能獲得協調的色感。

. .

4. 待畫面的中明度色彩穩定，便可在焦點區瓶花的旁邊噴些水畫上暗色，讓暗色自然暈開，如此瓶花的造型會更顯明確些。當主焦區開始加暗時，相對的在暗塊的對角線配角區的位置，也必須給予一些色塊藉以平衡兩者在畫面中的力量。

1. 這張作品主要表現白玫瑰瓶花處在逆光與桌上鏡面反光的空間裡，所產生的光影氛圍。布局上我刻意將瓶花往右偏一些，留給左邊背景多些空白，保留光亮的面積。有初步概念後，我以鉛筆拉線畫出鬆鬆的大輪廓，再到焦點區稍微描繪物體的特徵與暗面的位置，其餘不重要的地方則輕鬆幾筆暗示就好。

. .

2. 將左上背景與前景桌面留白，其餘地方則局部刷些水，再以排筆調粉藍大塊畫於對角線的三處，接著在它的旁邊畫上亮黃色調作為配角黃花的底色。畫黃花底色時，須注意塊面要有大有小，尤其在邊緣處可用些散點噴濺的方式來帶開。

5. 當整體大形色塊明確後，就可以在主焦區綠葉暗處加上更濃的暗綠色，並畫出白玫瑰的特徵與一些葉子。這時我在畫面上再噴些水運用洗白的方法，在水分未乾透時加上半透明的鈷綠，使畫面產生一種自然的水漬斑剝效果。

6. 偏右的瓶花畫得愈漸深入時，左邊的畫面就更顯得空虛，甚至有些失衡的危險。所以我在畫面的左下方畫上一朵玫瑰，以配角的散點，來打破瓶花的完整性，讓瓶花的力量散至畫面各處彼此呼應，形成一個整體的美感。

1. 有時我會嘗試以寫意的瓶花來搭配平面抽象的背景，想想這樣的撞擊會產生什麼趣味。這張的想法比較偏向平面繪畫的概念，所以打稿以簡潔的造型為主，輕鬆畫出瓶花的輪廓線，甚至帶點硬邊的造型也無妨，背景切出幾個區塊即可，不需要描繪過多的鉛筆稿。

..

2. 畫面嘗試表現較平面的概念外，我也使用多種高飽和的顏色來入畫，刻意玩色彩來讓自己跳脫慣用色的習性。前景的桌面以排筆平刷亮鎘黃，桔梗花則畫上粉紅紫色，運用簡潔的對比色彩可以讓主題快速獲得凸顯。

1

2

3. 以灰藍在背景處從右上方往左邊畫下來，且在顏色快乾時用筆沾些清水敲打水點在畫面上，待乾後會形成一些水漬用來增加畫面的豐富度，這時也順勢畫上花瓣的暗面，讓花朵有些光影顯得立體。這個階段我使用三原色紅、黃、藍，但我一點都不在意顏色會不會太強烈，因為一開始我就說了，勇於嘗試各種表現，才能獲得繪畫的樂趣。

..

4. 簡潔的暗藍從背景的左上方畫下來跟灰藍在瓶花的位置相互交錯，這樣的安排除了讓瓶花的位置穩定外，也因強烈的明暗對比而將白花瓶襯托得更為明亮。上色過程中可以感受到我沒有特別在意筆法，主要是我將想法放在整體平面形塊的趣味上，所以就盡興的大膽平刷色彩吧！

5. 畫面中的寒暖色塊確認後，使用更深的象牙黑畫在白花瓶的旁邊，以對角線三處來帶開。此處的暗黑塊可以使背景空間形成後退的效果，也讓暖色桌面上的瓶花，有著視覺性的前進感受。

...

6. 瓶花與背景之間獲得穩定的安置後，即可添加一些小色塊來豐富畫面。散落在畫面各處的色塊，像似色彩在畫面中相互的撞擊跳動著，在這兒破壞溶解一些邊緣，可以讓畫面產生如空氣般流動的氛圍。

7. 看看畫面我幾乎用了色環所有的顏色——紅橙黃綠藍紫，真是熱鬧啊！為了平衡背景過度的色彩，我開始深入繪畫主焦區的瓶花，我把前面大朵的桔梗花重新染上較紅的顏色且將紅色帶開到其他小朵花，讓主角紅花可以穩住全畫面的繽紛，並使寫意的瓶花在造型上以漸進的抽象化表現慢慢的滲入背景中，與背景連結一體成為一張充滿形趣的畫作。

第 2 章

雪景
Snow Scenes

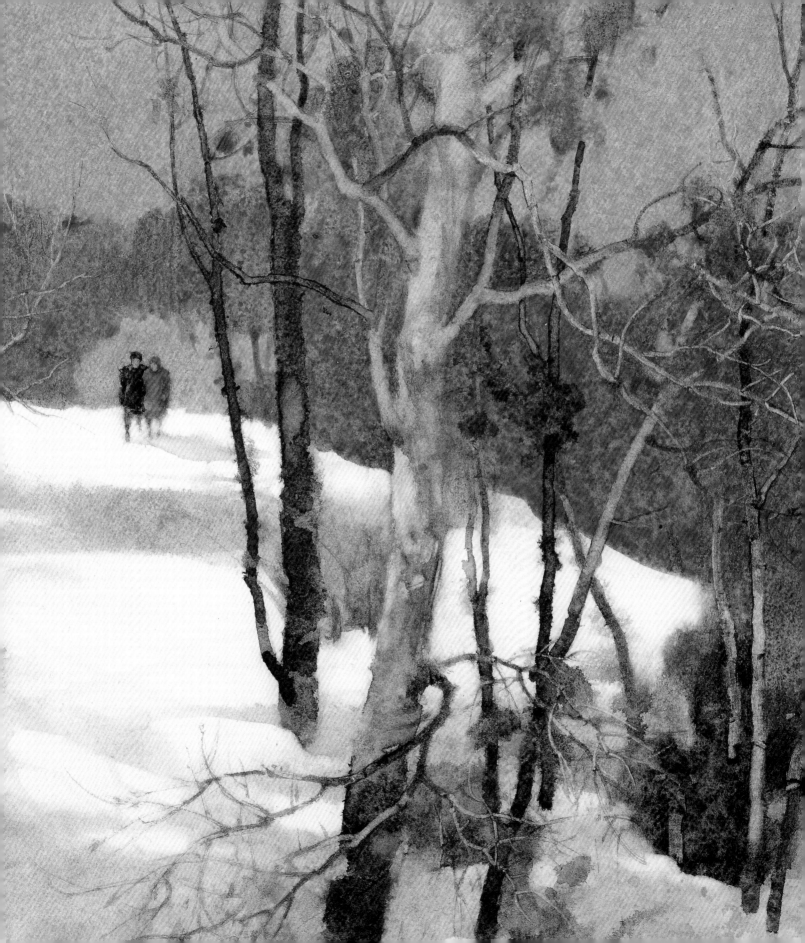

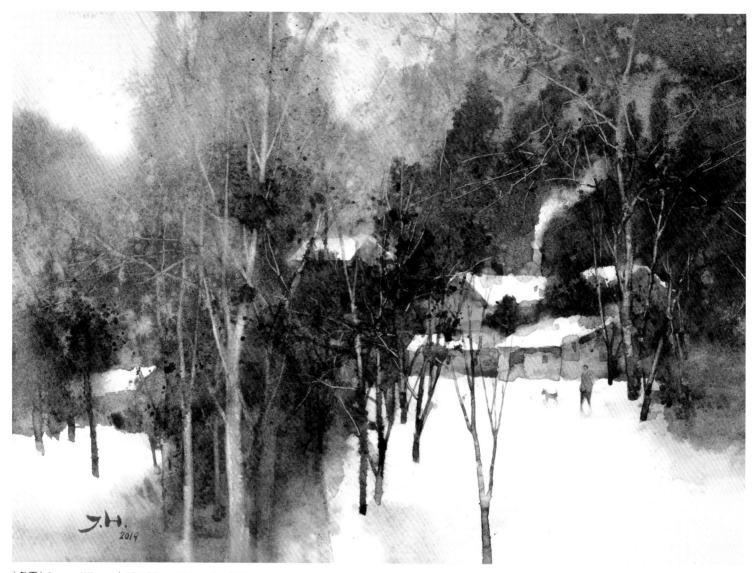

〈冬雪〉Snowy Winter │ 27×38cm, Watercolor, 2019

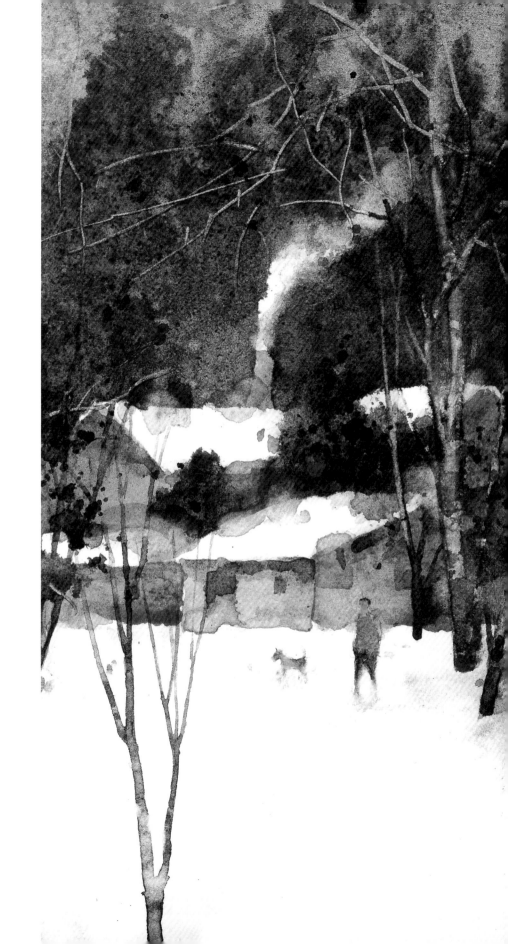

時間會告訴你答案的

我也曾經,繪畫到半途碰到難題無法繼續前進,於是讓它沉睡在櫃子裡許久。〈冬雪〉原是一張被擱置在抽屜,快被遺忘的半成品,當我整理圖作再次見面時,內心突然湧起一股力量,告訴自己:「可以了。」隨著時間的積累,我愉悅的提起它,繼續走這未盡的路。

是的,就算一開始畫得糊里糊塗,畫不下去也沒關係,只要堅持慢慢的積累能量,時間會告訴你答案,所以別太早就放棄你的初衷!

去年下的雪,終於停了。

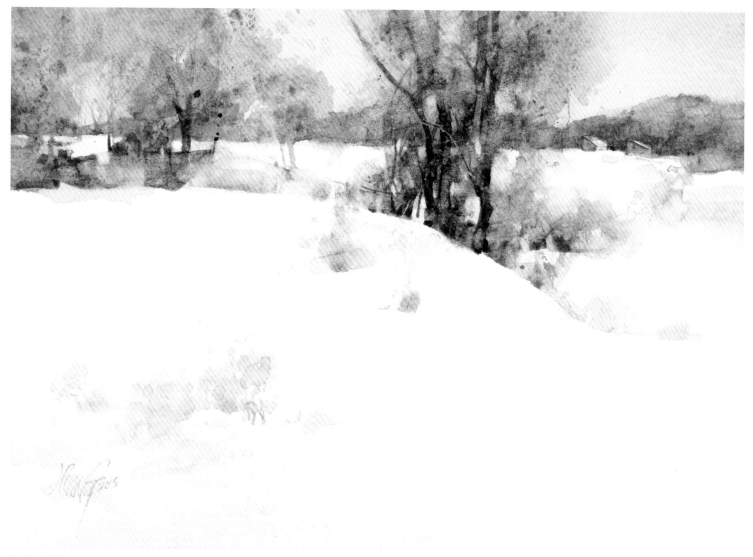

〈白色聖誕〉Christmas in White│25×35cm, Watercolor, 2015

一個人的散步

一月的冬，暖陽小憩，寒風與濕濛的雨譜成灰藍曲。歲末的狂野收斂了，昨日的紛擾洗淨了，讓世界趨於平靜、讓人歸於慢慢，影子跟上步伐，踏於呼吸之間。我回眸一眼風景，內心一瞬的悸動，眼眶水珠不安分的流動，雙頰似醉了的紅，呼吸亂了套的自走，就要迷離的我⋯⋯灰藍調溫和將我包容，順了氣息，寧靜和諧與我一起。

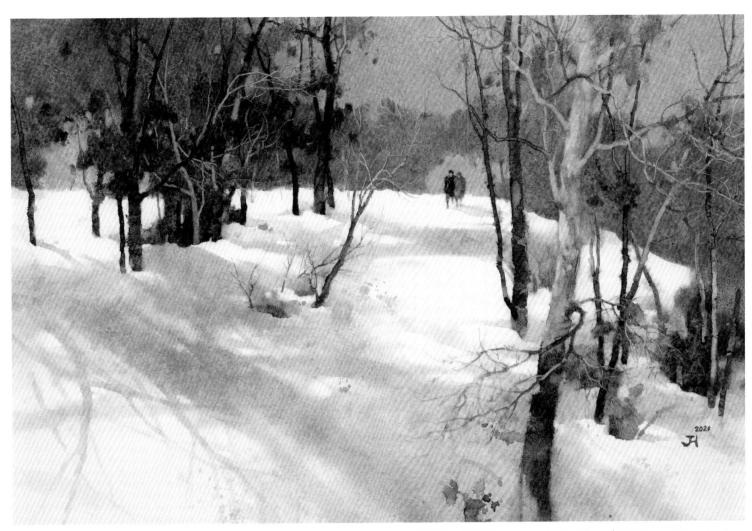

〈冬日的一道暖陽〉Sunshine in the Winter ｜ 37×55cm, Watercolor, 2020

〈荒城之冬〉Silenced by Snow｜36×52cm, Watercolor, 2014

孤獨

我有一隻狗
一隻不愛吠叫的黑狗

當我散步
牠會跟前跟後陪伴著我
當我思考
牠安靜趴睡在走廊邊角
當我快樂
牠誠摯的眼神對我祝福
當我悲傷
牠在漆黑的夜裡撫慰我

我走過七個冷冽的寒冬
黑狗　始終伴我
在這樣一座孤寂的城市裡

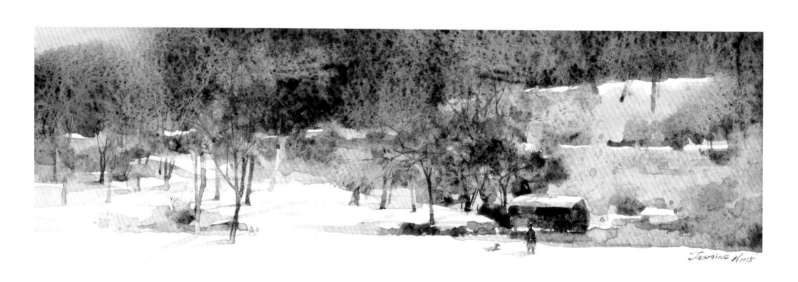

〈銀白之境〉Vale of Silver │ 13×35cm, Watercolor, 2015

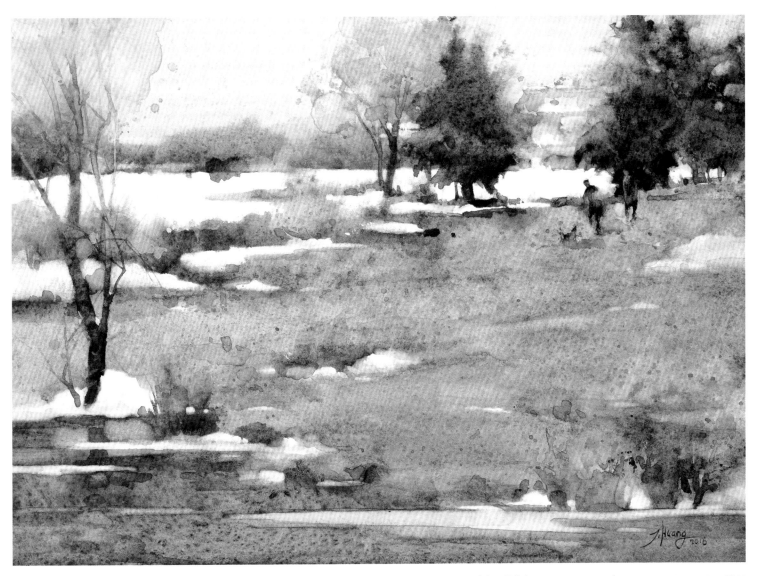

〈冬至過後〉After Midwinter ｜ 27×38cm, Watercolor, 2016

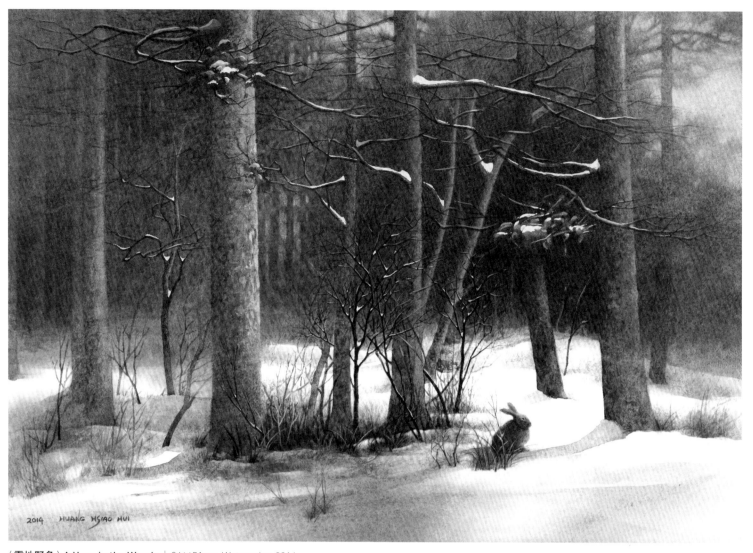

〈雪地野兔〉**A Hare in the Woods** │ 36×51cm, Watercolor, 2014

一顆沒開花的種子

二〇〇〇年時我接觸生態團體，在參加多次生態研習活動後，我開始對生態藝術產生興趣，著迷生態繪畫，並嘗試畫了一些。

作為生態藝術畫家，研究場域必須走入現實的自然荒野，埋伏隱藏，不畏風吹日曬、不怕蟲蛇叮咬，在不干擾自然的情況下，攝影自然為繪畫的材料。

我雖喜歡擁抱大自然，但自知無法從事生態攝影，因怕日曬、怕蛇咬，也沒有屏息以待的耐性，更無法將幾天沒洗澡當成稀鬆平常的事。

選擇適合自己的路來表現藝術，我想才是自然。我放棄生態藝術夢，雖是沒開花的種子，但熱愛大自然的心卻從沒消失過。

〈雪地野兔〉是眷戀一段自己曾懷抱過的美夢。

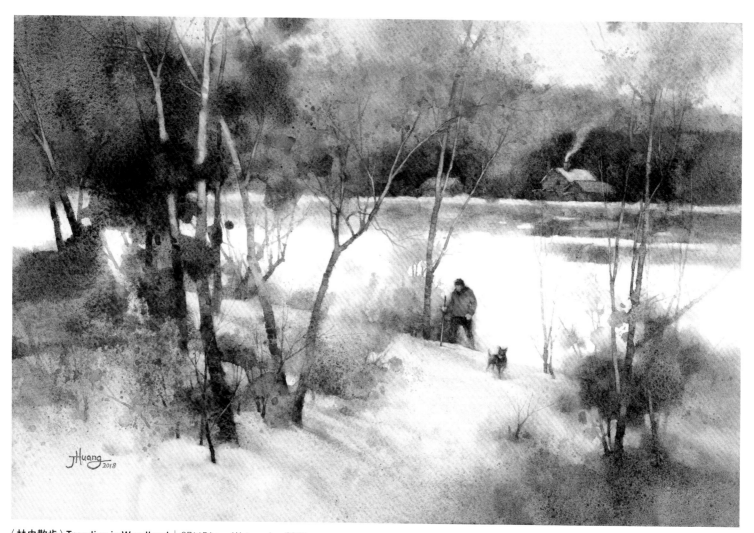

〈林中散步〉Treading in Woodland | 37×56cm, Watercolor, 2018

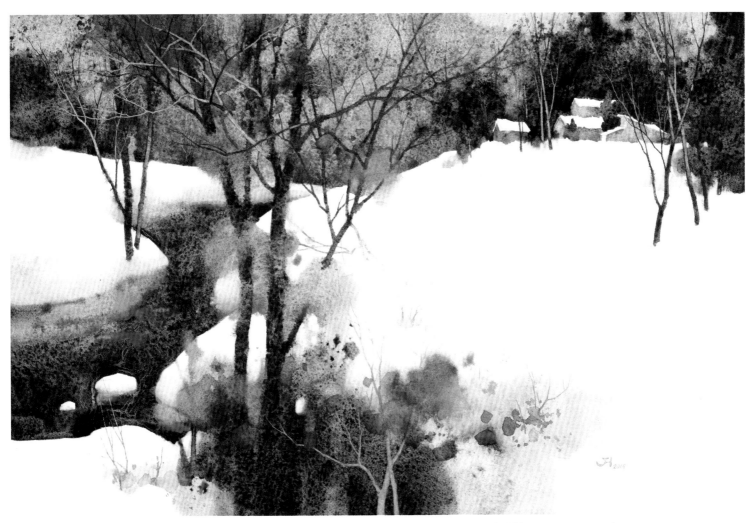

〈白雪〉A Carpet of Snow │ 37×55cm, Watercolor, 2019

白雪

昨夜一場雪

凝結喧囂的塵埃

清掃散落的煩憂

雪花鋪蓋留成一片白

昨夜的雪宛如畫面的留白

調節森林的呼吸

大地鬆了一口氣

讓我睏倦的心靈

得以棲息

1. 大概是身處亞熱帶環境不容易見到雪，因此內心對於下雪有著莫名的浪漫，為了保留這份美麗的感受，我喜歡將冬天旅遊見到的雪景變成畫中的意境。

　　冬天雪景的樣貌很純粹，因山景回歸休養生息，森林會以整體的暗灰色來呈現，地面獲得白雪的覆蓋，留出一大片的白，殘留的枯樹枝椏提供了豐富的細節，這樣明確的亮、灰、暗色塊，很適合初學者入門。我以對角線布局主客的位置，前景的幾棵樹是我的主焦點區，遠方的房舍是平衡的配角，先用鉛筆輕鬆畫出主客的形體，其餘的景象則弱化散開。

2. 用灰綠混合少量象牙黑作為底色來畫遠方的山林，注意留出房舍的白屋頂，也一起將天空畫上粉藍。在灰綠底色尚未乾透時，順勢在右上房舍的後面染上象牙黑暗示遠方的樹叢，為了不讓暗塊力量過度集中，左邊也畫些黑色小塊面。接著為房舍添點暖赭與藍色，讓配角區多些活力。

　　有些顏料本身具有沉澱造粒效果，如藍色系、土色系、黑色，善用這些媒材特色，可以讓漂亮的沉澱顆粒為色塊製造有趣的質感。

3. 在這裡注意留白的塊面要有大白與小白，暗塊的配置也需有聚有散，一切都是為了避免顯露重複性的呆板而加以變化。在動線上暗黑塊連接河流由右上帶至左下方，而前景的樹幹則用垂直的線性效果，來將遠山、河流和中景的雪地串聯起來，除了安定浮動的河流也可以顯示畫面的空間感。

4. 白色物體的暗面反光比較強，大都是中明度，因此白雪的暗面用粉藍就足夠了。待各方妥當，這時前景的主角樹不能只有兩根空虛的樹幹，在畫面上噴些水，用半透明的鈷綠與赭色渲染在樹幹與它的周遭，為焦點區增添色彩同時也暗示少數尚未褪盡的樹葉。

　　你也許有注意到，右下方的白雪上原有一塊暗黑不見了。因為當添加的東西愈來愈多，則必須全畫面的檢視，原本畫上的東西，在這個階段可能是個破壞，因此我用筆水洗去不需要的黑塊，讓右下方的白雪地得到更多透氣的舒朗。

4

..

5. 在一切底定接近尾聲時，為了追求畫作更理想的境界，深入是唯一的路徑。但深入描繪很像魔鬼，它是多一筆累贅，少一筆空虛。深入需要恰到好處不多不少，這也是讓畫者耗費最多精神的地方。

　　最後一段路雖難走，總是有方法來解決，好比為了增加前景的細節，我開始深入的畫樹幹的枝椏，並提醒自己時時觀看全畫面的疏密位置，對角線的平衡，選擇需要的才下筆。所以最後的整理是一門功夫，關於美感的取捨。

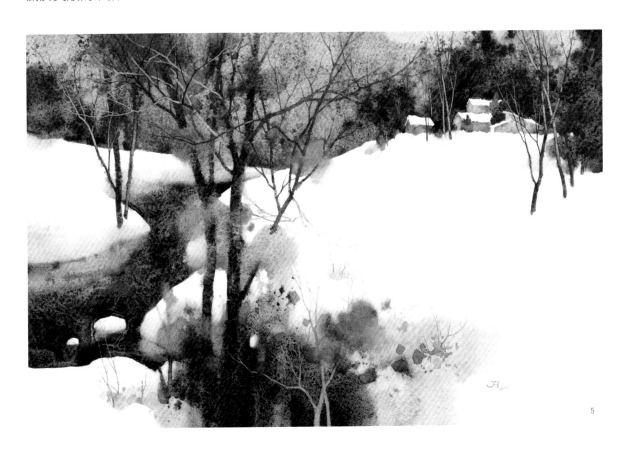

5

第3章
空間
Interiors

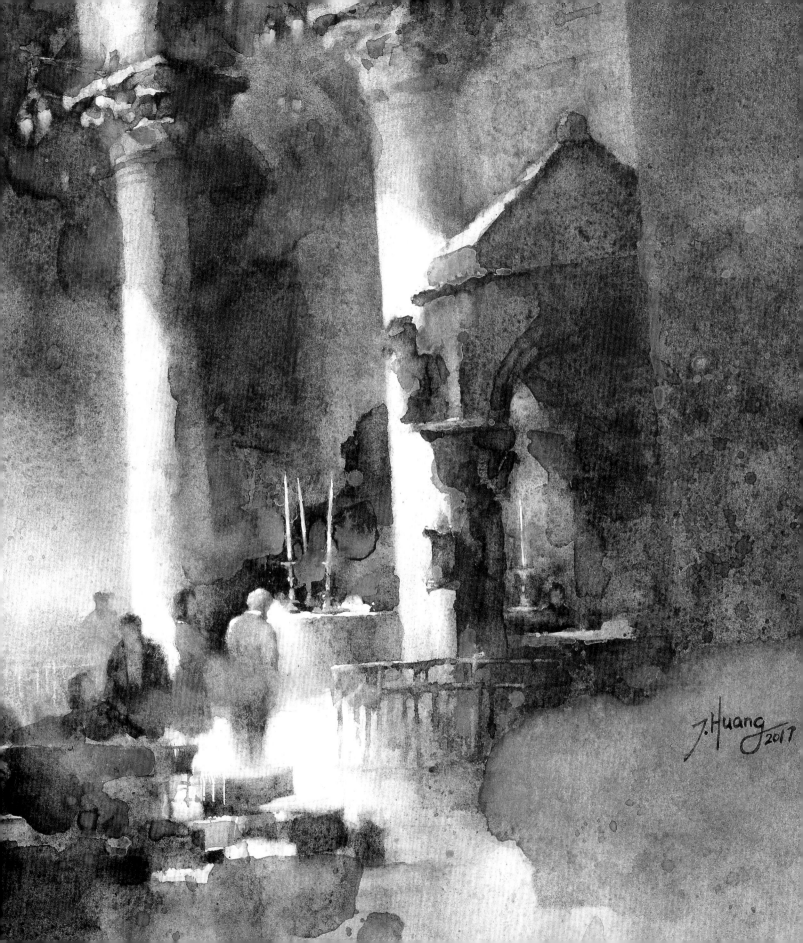

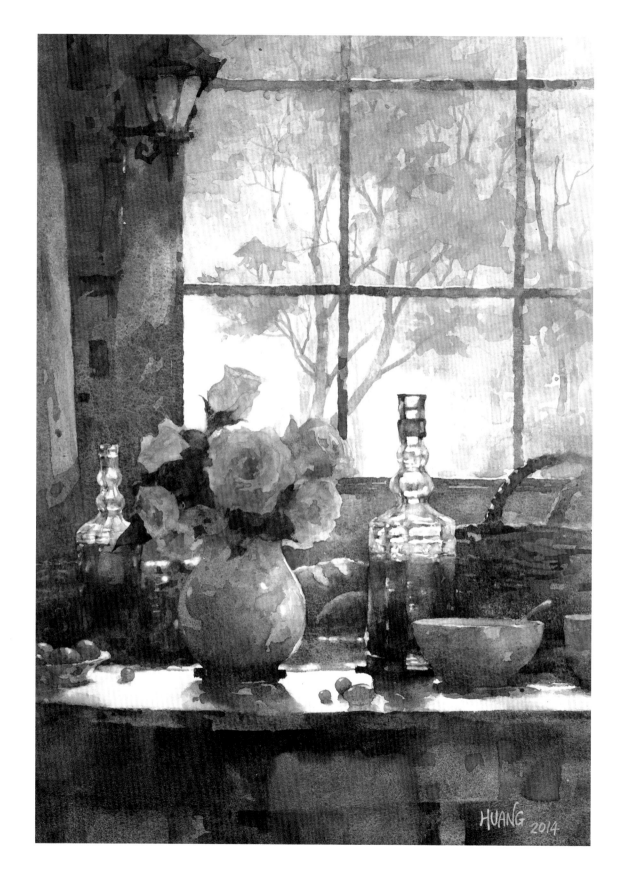

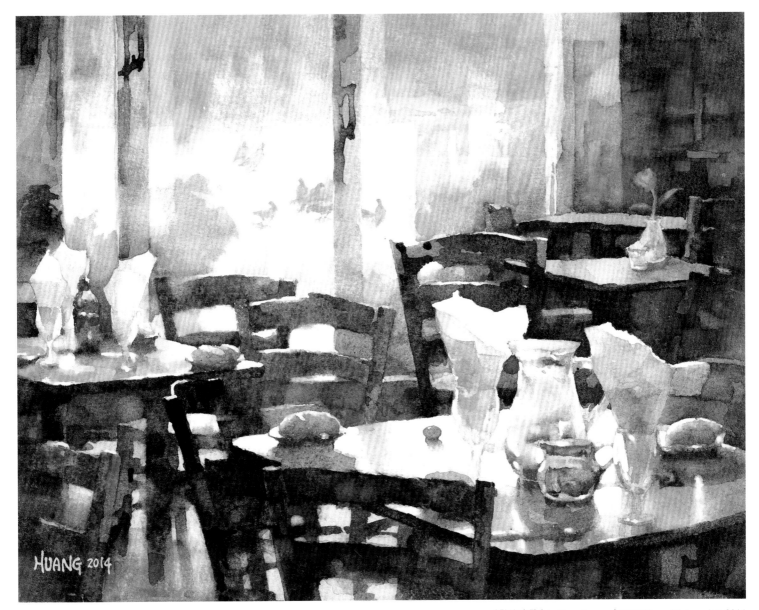

〈歡迎光臨〉In Readiness ｜ 28×36cm, Watercolor, 2014

燦爛的晨光

天光微亮時刻，我搭上社區的巴士，
前往路口的那間麥當勞，當早班的服務員。
在香氣四溢的空氣下開啟一聲：「歡迎光臨。」

當你說：「最好的早餐是我的燦爛笑容。」
我也收下了，就在你拿起紙袋轉身離去時，
那抹讚許的目光。

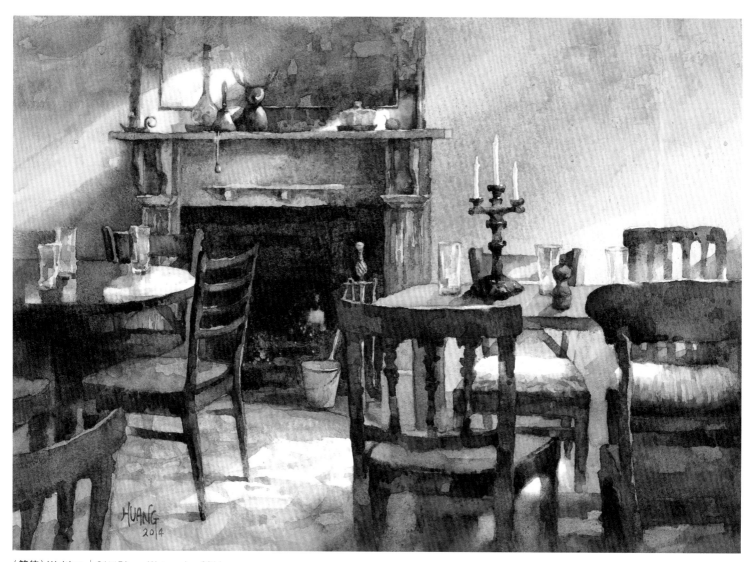

〈等待〉Waiting │ 36×51cm, Watercolor, 2014

習慣

習慣坐在靠窗
有著陽光輕撫的位子
點一杯帶有酸澀堅果味的咖啡
等候

習慣望向窗外
搜尋那個熟悉的身影
旋轉咖啡杯畫成一圈圈的無盡
迷惘

習慣注視前方
座椅後面的那堵牆
是什麼時候如此碎裂斑剝
忘卻

飲盡習慣
已沒你

〈窗前的青春歲月〉Standing by the Window ｜ 74×52cm, Watercolor, 2014

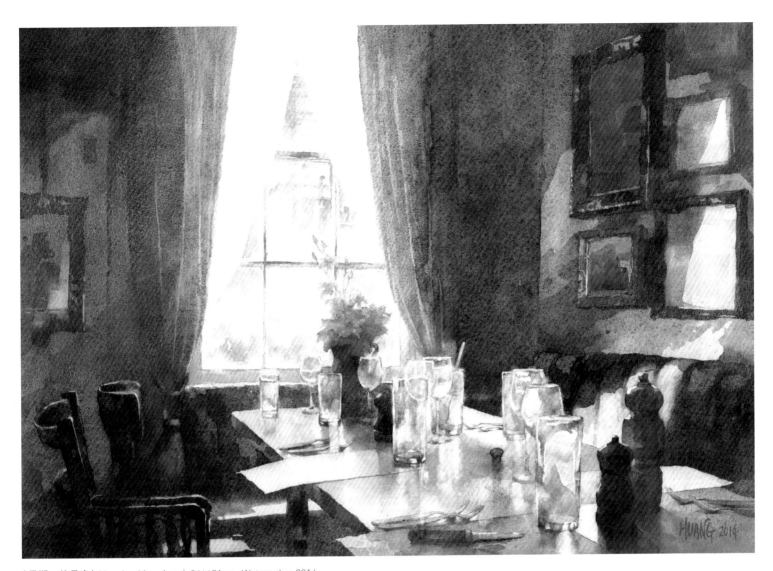

〈星期一的晨光〉Monday Morning │ 36×51cm, Watercolor, 2014

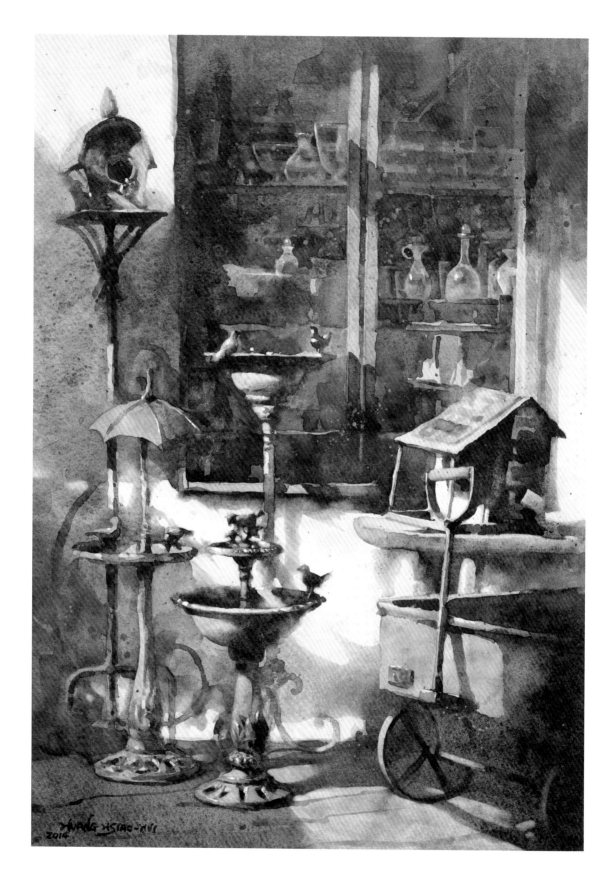

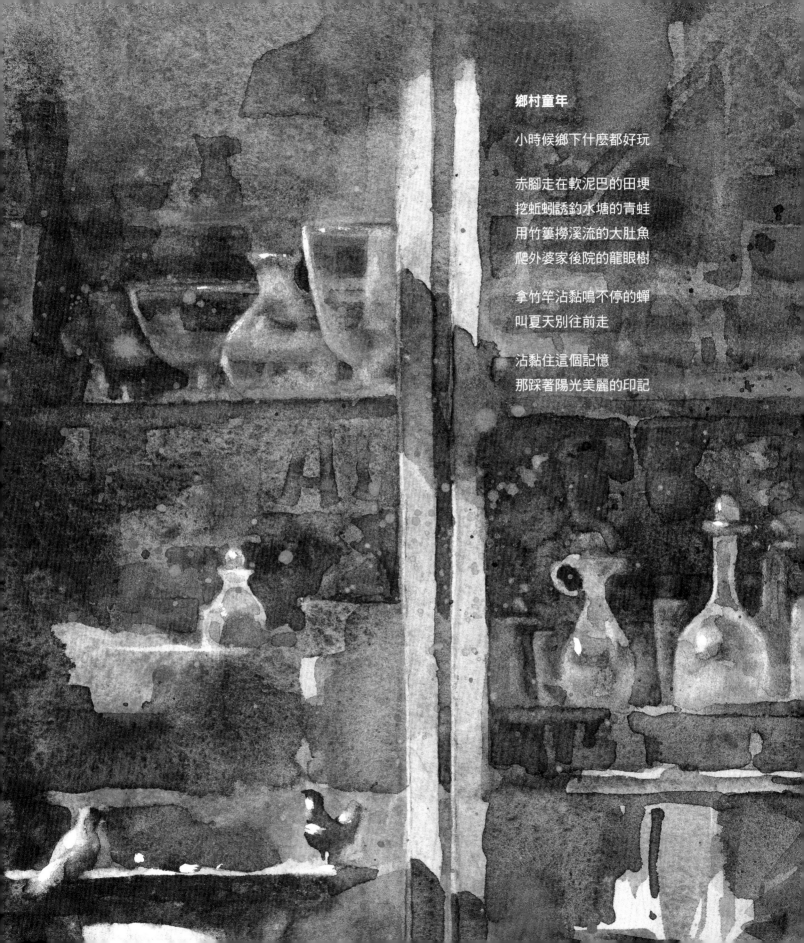

鄉村童年

小時候鄉下什麼都好玩

赤腳走在軟泥巴的田埂
挖蚯蚓誘釣水塘的青蛙
用竹簍撈溪流的大肚魚
爬外婆家後院的龍眼樹

拿竹竿沾黏鳴不停的蟬
叫夏天別往前走

沾黏住這個記憶
那踩著陽光美麗的印記

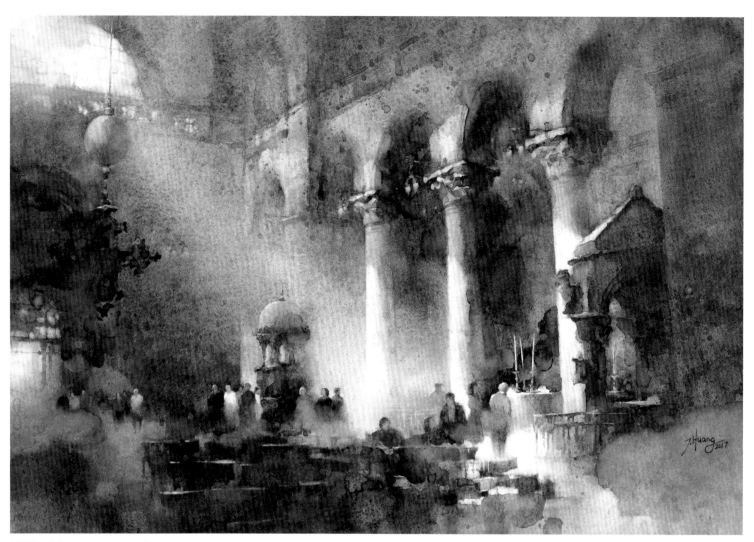

〈希望之光〉**A Touch of Hope** | 37×54cm, Watercolor, 2017

懷疑與自信

完成一張作品後常有種感覺，沒有自信慢慢的發酵，膨脹到讓我懷疑自己是如何畫出來的。然後，有些害怕未來沒能力再畫出更好的作品。

這樣的情況時常反覆，好似，我在看自己又感覺不是我自己。內心一直存在著，是否能持續創作出好的畫作？這般自我懷疑的心情從無間斷。

雖如此糾結，一旦面對我的繪畫，我的世界就會變得很簡單，單純的只剩我和作品在對話，混亂的思緒就此平靜，讓我得以觀看清楚，明晰我的繪畫路徑。

這樣的感覺很奇妙，以前逃避畫畫，是懷疑自己能力不行。所以在畫作前面靜不下心來，聽見太多的聲音，聽不見自己。

而現在，我是懷疑與自信兩者並存。懷疑讓我自省，這世界還有很多等待我去學習的未知；自信則讓我無所畏懼的大步往前走。

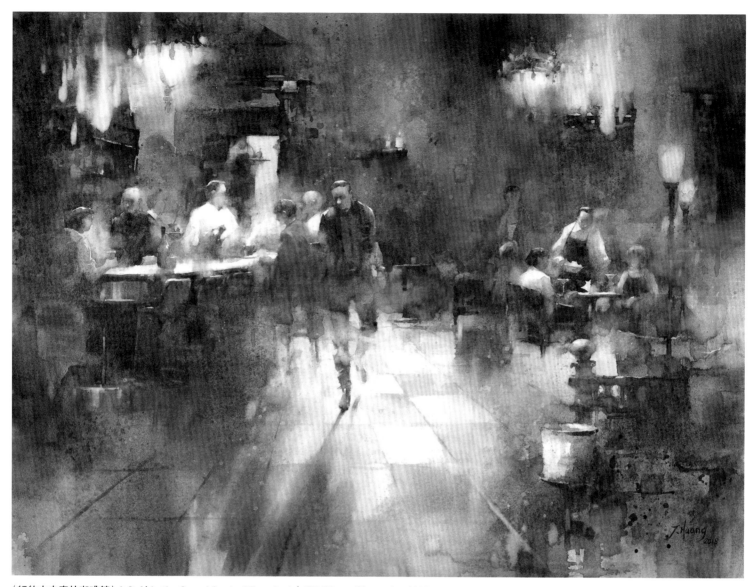

〈紐約中央車站咖啡館〉A Café in the Grand Central Terminal │ 55×75cm, Watercolor, 2018

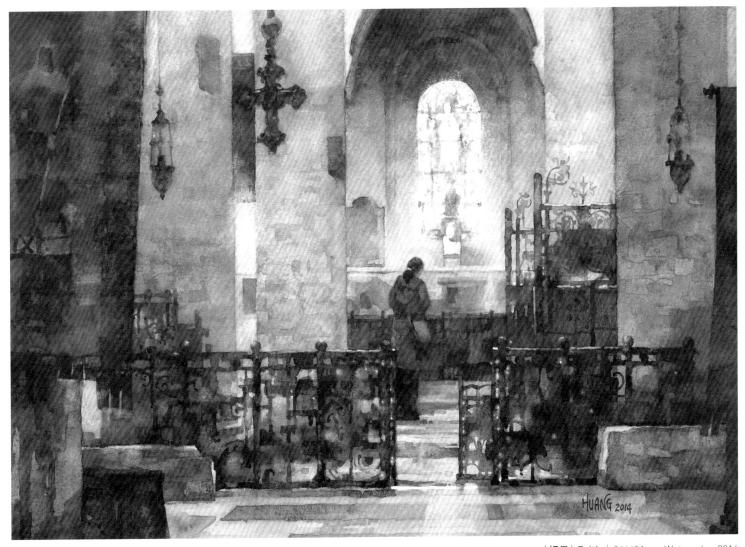

相信

承認失敗要考慮很久嗎
不　它短得就像喝杯開水

因為不肯一咕嚕喝下它
才會耗費時日糾結其中

失敗難免會一肚子火
以微笑澆熄冒出的煙
待煙散盡是一個開始
因為我
相信我自己

1. 我旅遊行經各個景點時，總不忘走進當地的教堂看看，放鬆心情在堂內的走道上漫步著，感受那近乎與世隔絕的寧靜與詳和，浮躁的心靈在幻化的聖光下似乎也被洗滌得清澈。

　　這張是以逆光的角度來取景，透過彩色花窗灑下聖光，虔誠的祈禱者在面對未知的人生路，祈求上帝賜予她信心。因為有打算使用留白膠來保留最亮面，所以鉛筆打稿比較仔細，也在暗處畫上鉛筆排線標示區域，使光影的位置明晰些。

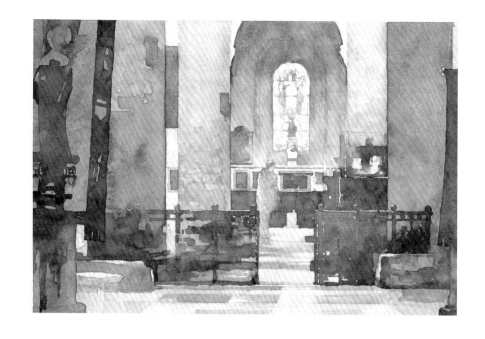

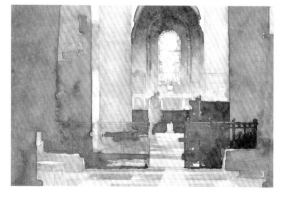

2. 在以最小號尼龍筆沾些留白膠畫上彩色花窗的亮面與幾處受亮的光點，待留白膠乾透後，接著用生褐混些粉藍，讓暖色調有些寒色來調和而不至於太躁性。最亮處已有留白膠覆蓋，此時便可用排筆沾滿顏料大筆的在全畫面渲染，也不用擔心留白的問題，這就是留白膠的好用之處。

　　等待畫紙上的顏料已無水面反光時，拿筆毛稍粗且濕潤的圓筆輕輕的洗出白亮面，運用光影的交錯來讓逆光的氛圍更濃郁。

3. 用紅赭混些鈷藍畫教堂壁龕上方陰暗處，強化壁龕與花窗的明暗對比，讓主焦區的亮光更集中。再將紅赭與深藍混合畫前景區石柱的暗面與中間的鐵欄柵，簡潔的分出三段亮灰暗明度，可以使畫面呈現如景深般的空間縱深感。

4. 去除留白膠後，將過於僵硬的邊緣用筆水洗破壞它的銳利感，讓邊緣產生暈光的效果，同時為彩色玻璃畫上亮麗的顏色以增強主焦區的視覺吸引力。

　　鐵欄柵以重疊的技法畫入更暗的塊面，前景的掛毯也順勢添上裝飾的圖樣。為了暗示圓石柱的特徵，在石柱下方的位置畫水漬效果的塊面，表示石磚的質感。注意在這裡不要將石柱填滿石磚，留一些空，讓畫面有著單純與複雜的虛實變化。

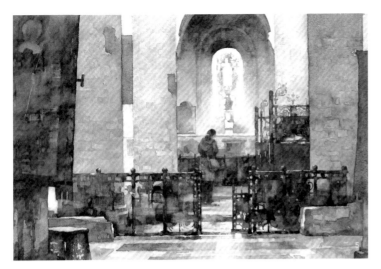

5. 繪畫過程在愈畫愈深入時，審視全畫面的頻率也要漸高。有時為了整體美感的需求，我會將過於清晰的掛毯、鐵欄柵的紋飾，用筆水洗法破壞一些造型，也保留一些圖樣作為暗示。以破壞來讓不同的物件融成一體，這也是最好的建設。

　　這時深深的感覺祈禱者原先所站的位置與方向很不安定，我決定改變她祈禱的方位讓她與聖壇產生呼應關係。沒錯！就這麼簡單別害怕改變，現在畫面中信念的力量顯得更加醇厚了。

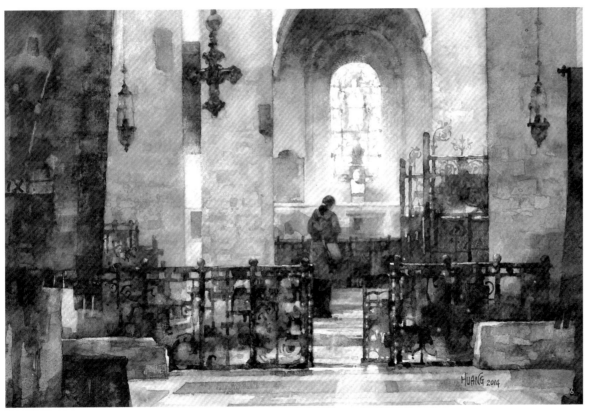

6. 畫作接近完成時，在中景上方添加一些垂掛的十字架、燭台，讓下方的暗面可藉由這幾個暗塊產生如心電圖的波形上下連結，為過於單調的垂直石柱與水平地面增加動感變化。

　　接下來繼續為掛毯、鐵欄柵畫些重疊的花紋豐富它但不過度描繪。也許你會覺得很疑惑，為什麼我要大費周章水洗掉造型，爾後又再添加細節。這是有些道理的，來回幾次的添加與去除會使畫面產生層次豐富的質感肌理，讓手繪的表現力結合自然變化的肌理，如此畫作呈現的美感意境則更接近自然。

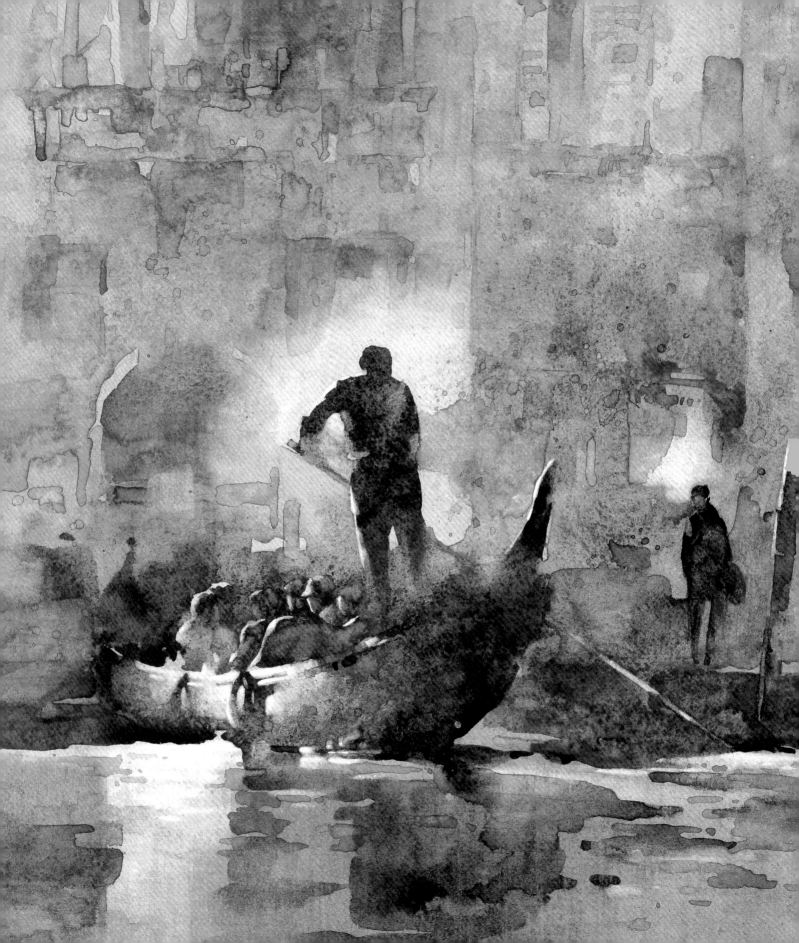

第4章

風景
Landscapes

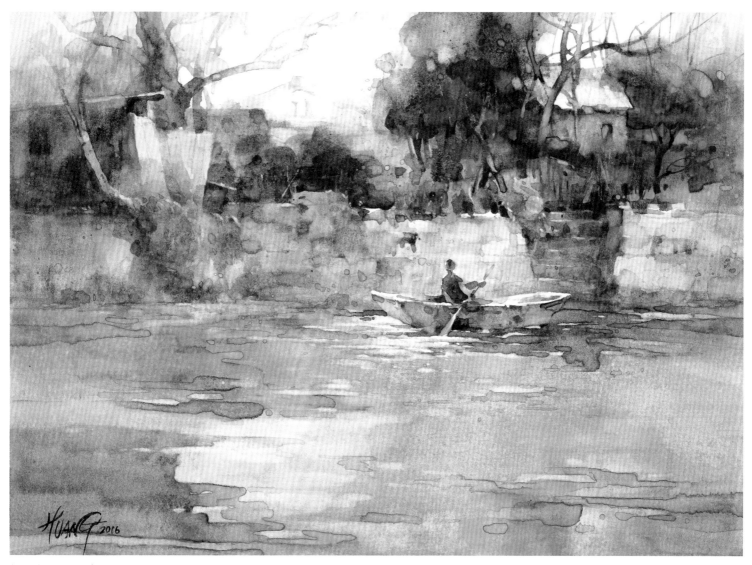

〈停泊〉Mooring｜25×35cm, Watercolor, 2016

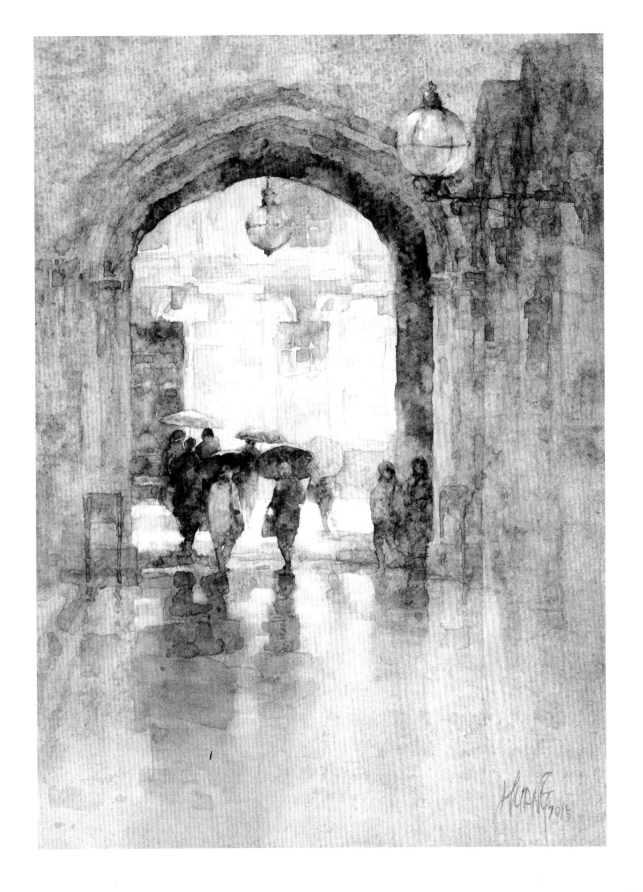

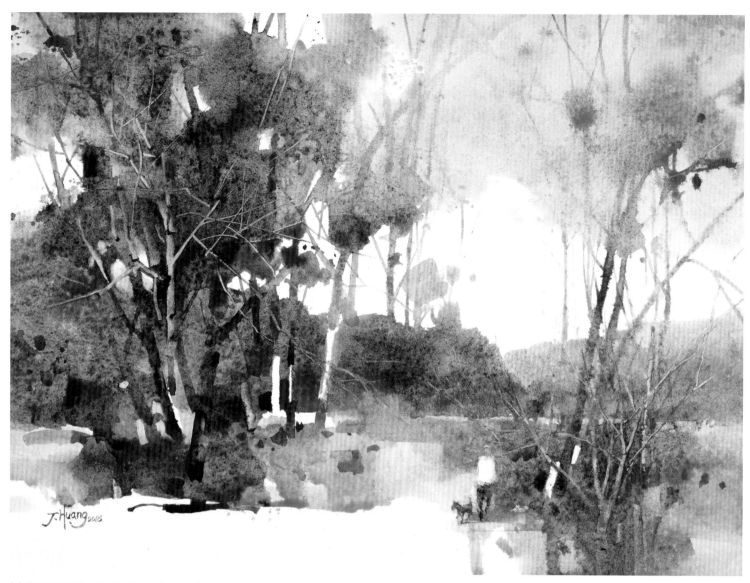

〈走進春天裡〉Wandering in the Spring ｜ 28×38cm, Watercolor, 2018

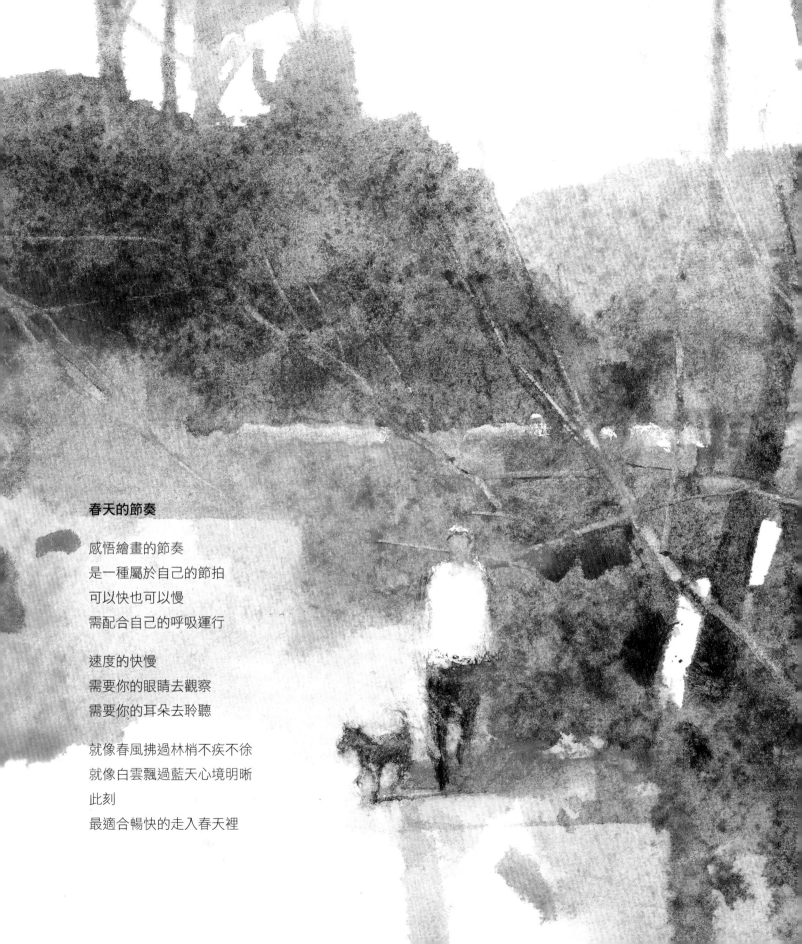

春天的節奏

感悟繪畫的節奏
是一種屬於自己的節拍
可以快也可以慢
需配合自己的呼吸運行

速度的快慢
需要你的眼睛去觀察
需要你的耳朵去聆聽

就像春風拂過林梢不疾不徐
就像白雲飄過藍天心境明晰
此刻
最適合暢快的走入春天裡

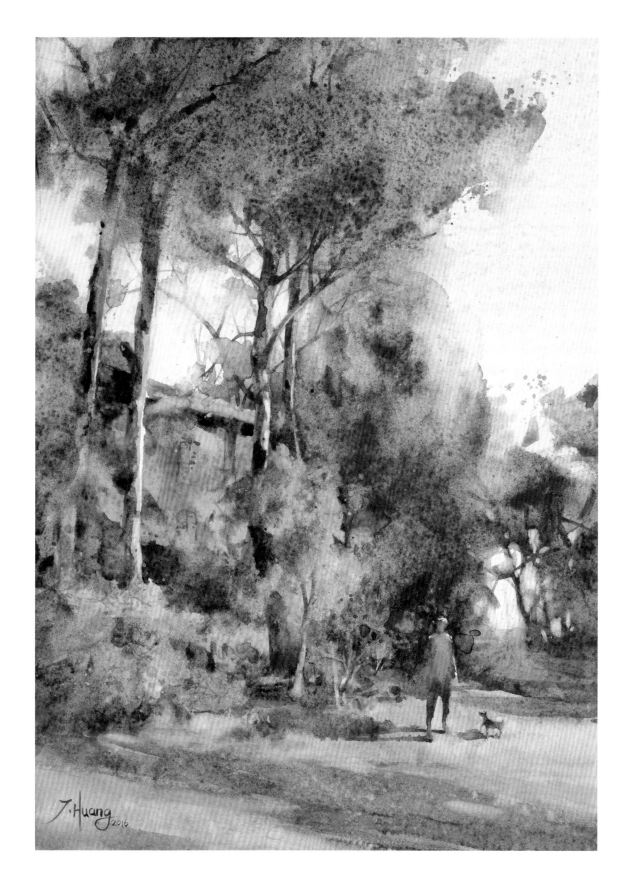

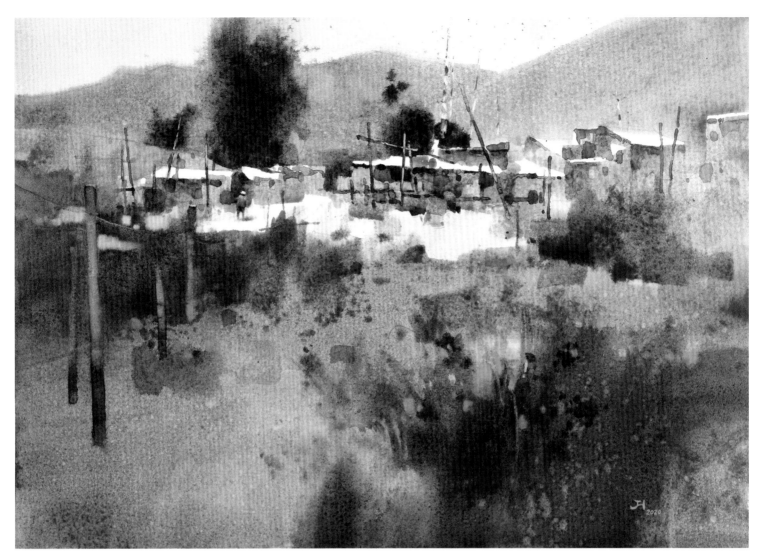

〈夏河桑科草原〉Sangke Grassland, Xiahe County｜35×50cm, Watercolor, 2020

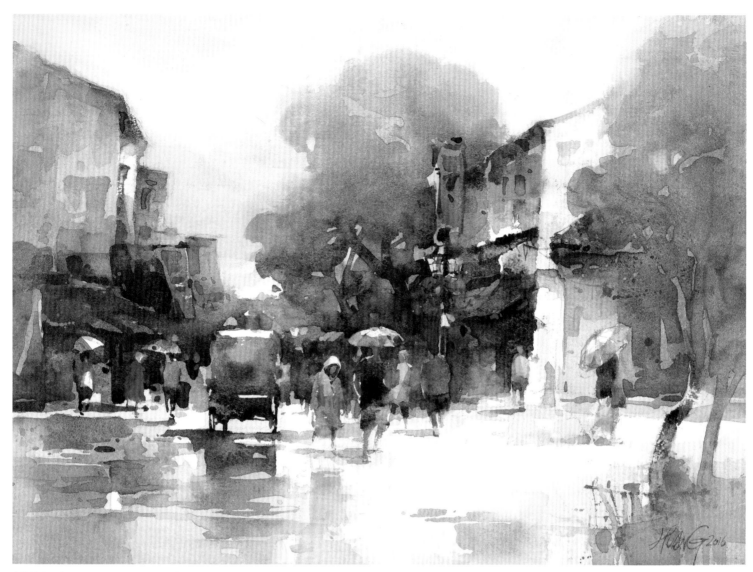

〈蘇州老街〉Old District in Suzhou │ 27×37cm, Watercolor, 2016

蘇州意象

蘇州以雅緻聞名，城裡河道多、橋也多，當船舟搖蕩水色閃閃，常見旅人，來回穿梭在熱鬧的老街上。

古色古香的老街商鋪，在串串的紅燈籠下，更顯古意盎然。眼前熟悉的刺繡與糖花，耳邊熱情喧譁的叫賣聲，讓人感受到賣的已不止是傳統，更是一種人情味。

午後驀然一陣雨，沖散街上吵嚷的人群，暫時至茶館避雨，且聽一曲蘇州小調，輕彈吟唱這片迷人的江南風情。

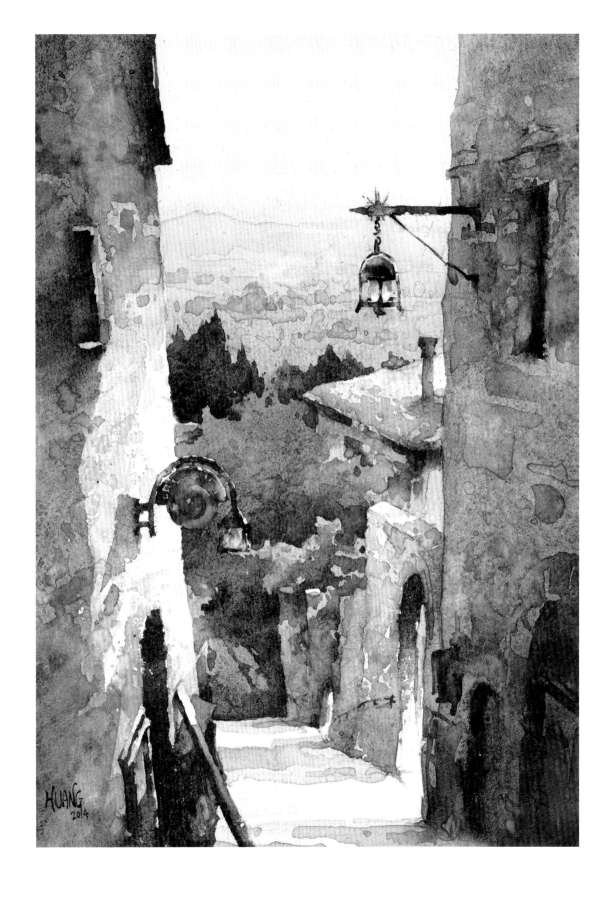

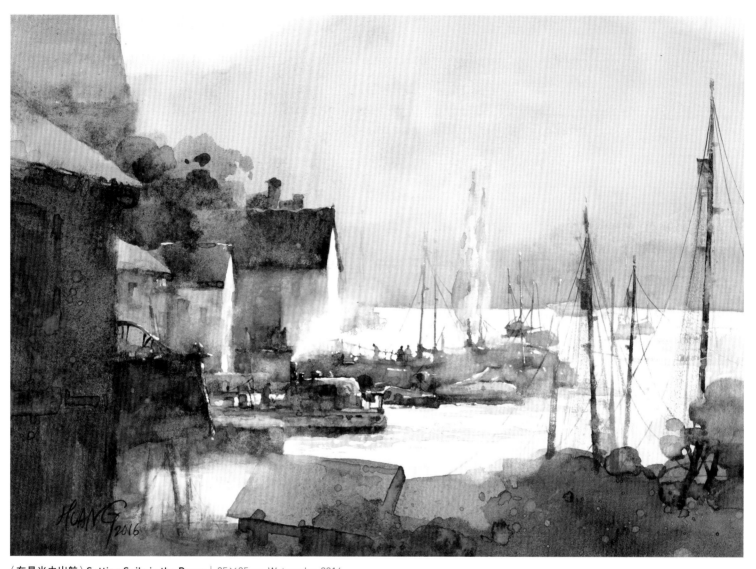

〈在晨光中出航〉Setting Sails in the Dawn ｜ 25×35cm, Watercolor, 2016

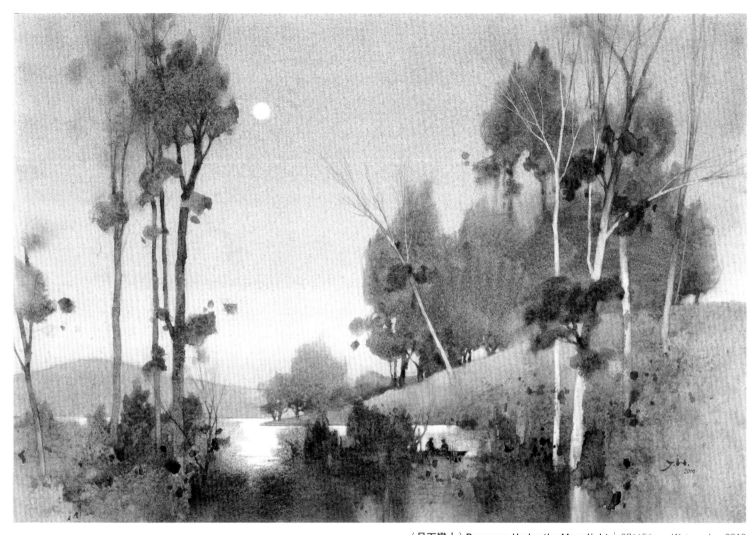

〈月下戀人〉Romance Under the Moonlight ｜ 37×56cm, Watercolor, 2019

戀曲

當圓月滿盈溢出銀光
裁寶藍夜幕為你蓋紗

當樹影搖曳晚風輕拂
撈一波珠光為你衣裳

當秋蟲吟唱浪漫夜歌
摘一籃星辰為你花冠

鐘聲響起與你旋轉一世戀曲

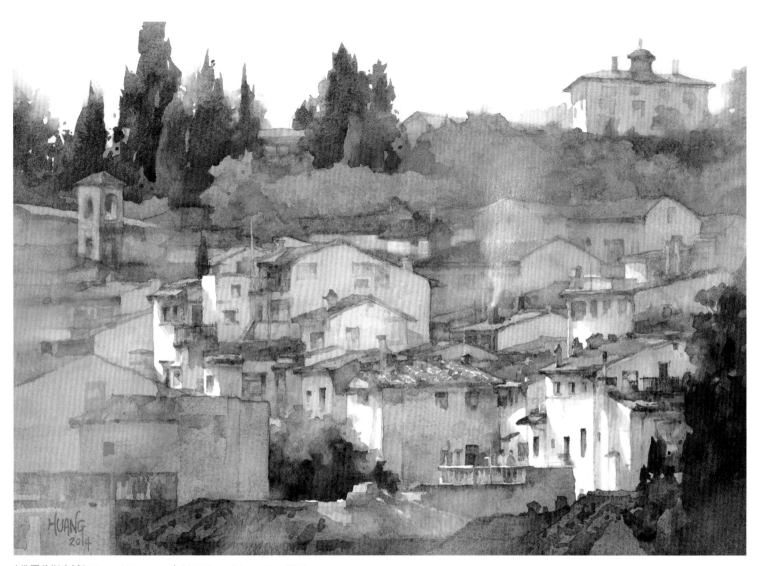

〈佛羅倫斯山城〉View of Florence ｜ 36×51cm, Watercolor, 2014

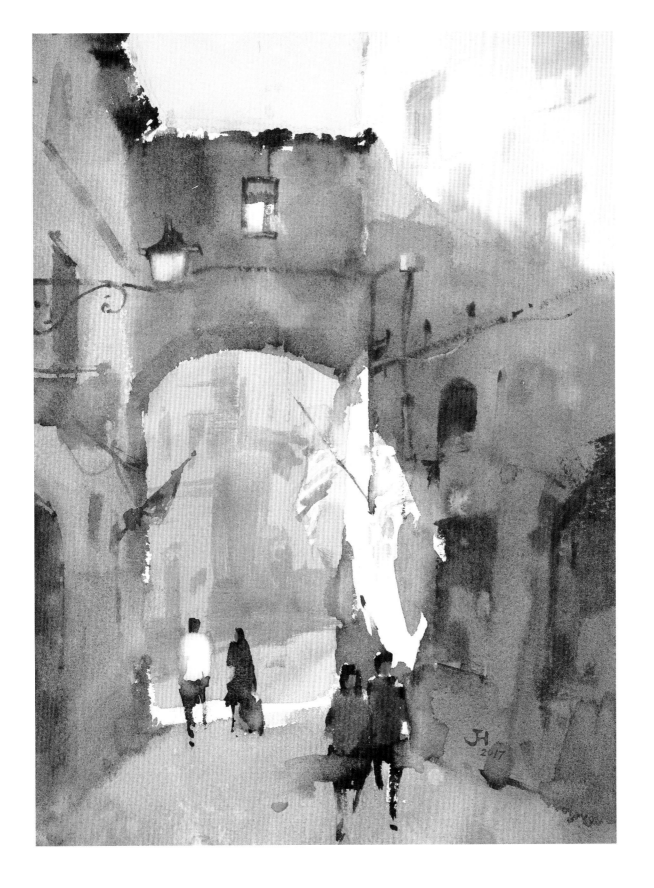

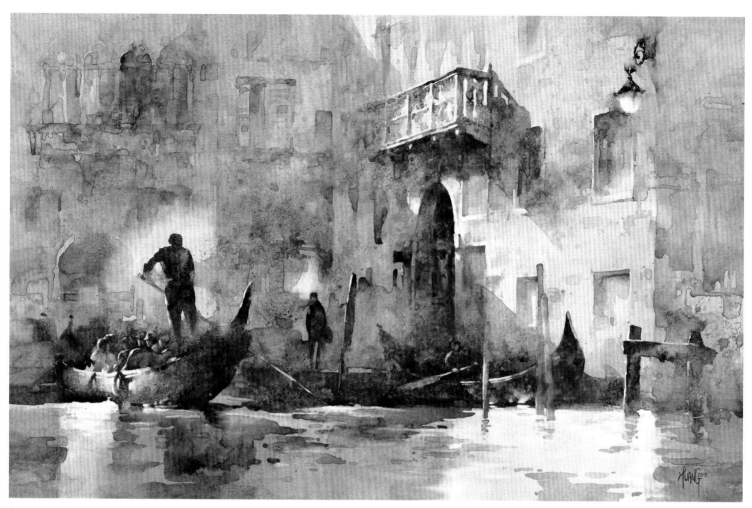

〈威尼斯之歌〉**A Song of Venice** │ 49×75cm, Watercolor, 2015

美國 AWS 第 149 屆
國際水彩年展「銀牌獎」

我的銀光紐約

七年的水彩創作裡，〈威尼斯之歌〉是件對我別具意義的作品。

二〇一四年，我走上專業水彩創作，以水彩作為追求卓越的終生志業。早期我的藝術創作追隨古典水彩細緻堆疊的寫實繪畫，重視一張水彩畫面結構的完整性和素描感，所以呈現出一種較低彩的素描性水彩風格。

從〈威尼斯之歌〉開始，我改變繪畫的表現方式，這也是我畫威尼斯的第一張作品。我嘗試放開控制的欲望，讓水與色彩在筆法中自然流動，形成有趣的斑漬形塊，讓古典精神融入更多的寫意，形成光影迷霧般的威尼斯情懷。

隔年〈威尼斯之歌〉獲頒「美國水彩畫協會」（AWS）第 149 屆國際水彩展覽「銀牌獎」。從來沒想過的榮耀降臨己身，對於努力追求藝術之路的我而言，深具激勵的意義。

二〇一六年的四月天，我再度造訪紐約，乾燥的空氣中，熟悉的時尚香氛微透著 BBQ 的氣味，讓人一點也不覺得違和。豔陽下的紐約街道，瞇著眼睛看，像是閃閃的星光大道，街上行色匆匆的人，快步走、慢步行，遛狗小跑步的，看似混亂擁擠，卻也挺有默契與秩序，每個人朝自己的方向前進，一切就那麼和諧自然，但我的內心卻是澎湃激動！因為我知道，我走在正確的道路上。

永遠別讓害怕阻斷了學習，別為了偷懶而滿足現狀，立定志向往前邁進，世界就會為你而轉動。我不是一個天才型的人，但我相信用我的努力來達到我的理想，遠比這個社會能給我什麼來得更重要。

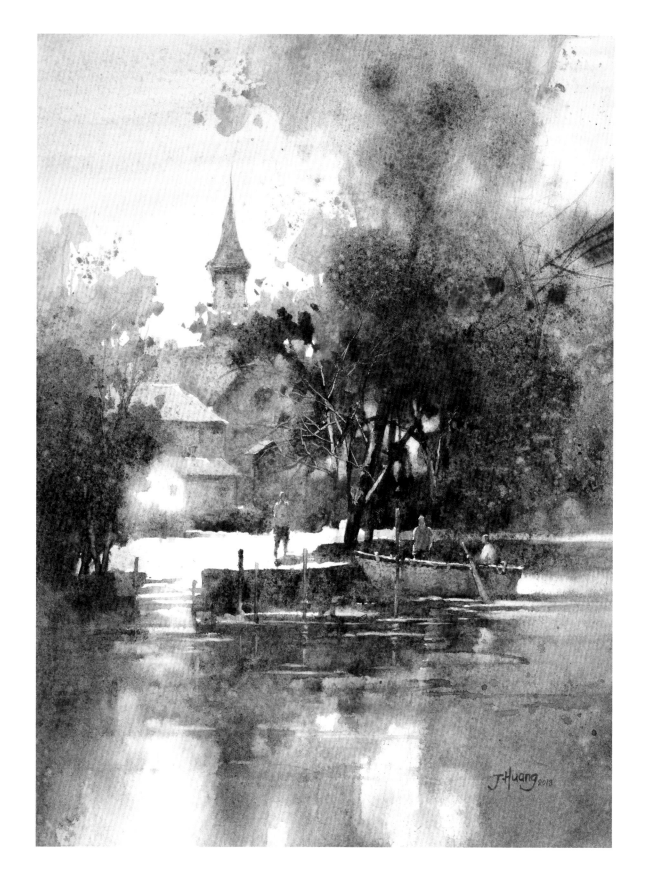

好心情

當天空換上明亮的天藍
湖水愈見清澈時
丟掉吧
把一整季的灰色鬱悶丟棄

當初夏暖陽
微風徐徐
百花綻放正好時
出發吧
帶上好心情伴著一路草香樂遊去

J.Huan

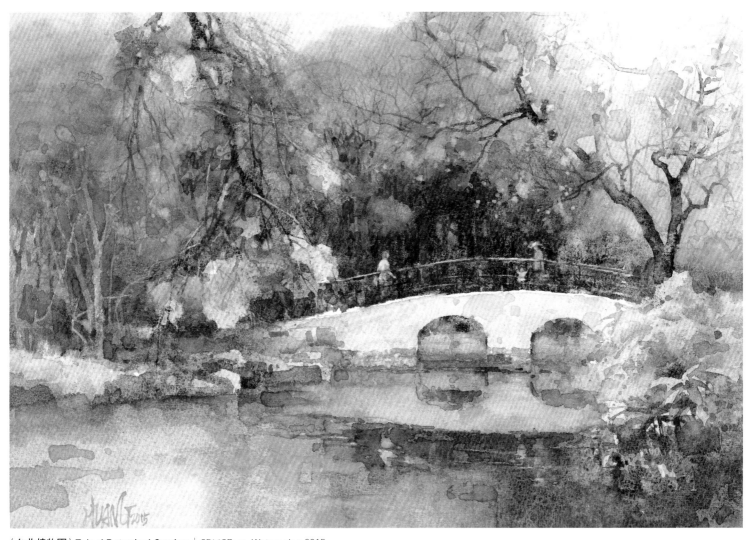

〈台北植物園〉Taipei Botanical Garden │ 25×37cm, Watercolor, 2015

我的心靈後花園

坐落在台北市博愛路南端的植物園，一直是我最愛的所在。園區因豐富的物種和幾處高聳濃密的樹群，頗有點小森林的樣貌。

我喜歡到植物園走走，這二十幾年來已變成一種習慣，大概是離我家很近，騎機車過個中正橋就到了。

去植物園通常沒特別的目的，單純的想看看樹，聞一聞花草和水塘的味道。在那裡我會慢慢的走，偶而抬頭看看樹梢的陽光，低頭望望水塘裡的魚蛙。挺著纖腰的蜻蜓在我身旁盤旋，展現牠那靈巧的飛行技術。一聽見腳步聲，樹上的松鼠也會不甘寂寞的探頭出來瞧瞧。如果你再繞走到後面的小徑，還會看到一小片跟家鄉一般親切的芒草。

夏天水塘裡的荷花，像是趕赴盛宴般，妝點亮麗的嫣紅美不勝收。午後忽來一場雷陣雨，打亂賞花的遊客，大家逕自尋找避雨的地方。這時我通常會移步到史博館的咖啡廳，點一杯咖啡，選一個靠窗的位置，啜飲著咖啡，望著窗外的雨絲、灰濛的天空、搖曳的樹影連成一色，此刻若有什麼煩惱，也都煙消雲散了。

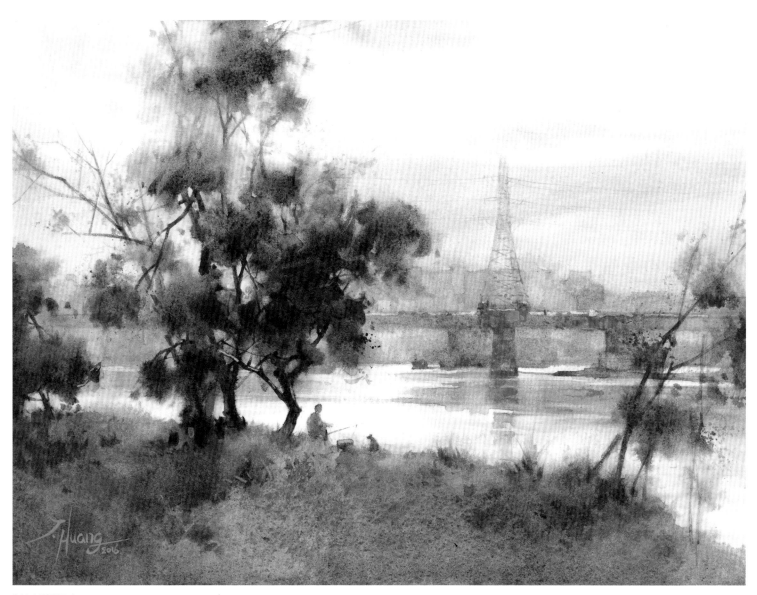

〈新店溪暮色〉Twilight by the Xindian River │ 28×36cm, Watercolor, 2016

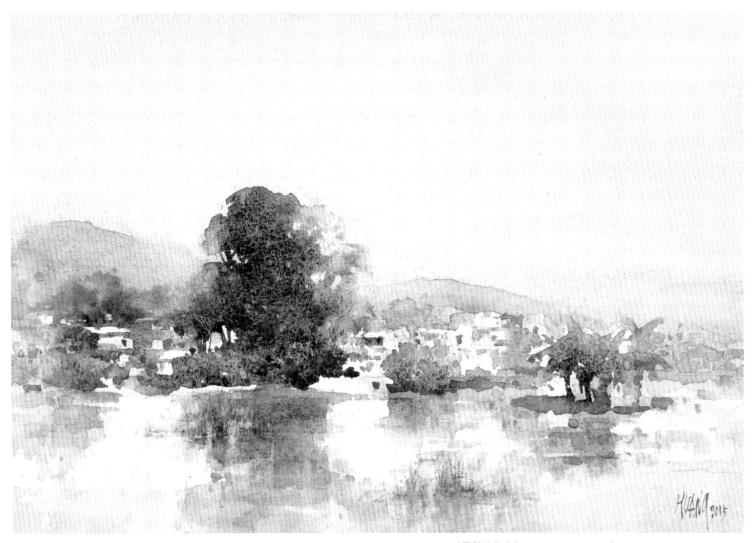

〈霧散的員山〉Mists of Yuanshan | 25×37cm, Watercolor, 2015

思緒

思緒
是片灰濛濛的霧
看不清它的眉目

思緒
是扭結成團的霧
煩躁雜亂理不出頭緒

等待陽光溫暖的療癒
灰濛濛的霧倏忽消散
思緒一片清明

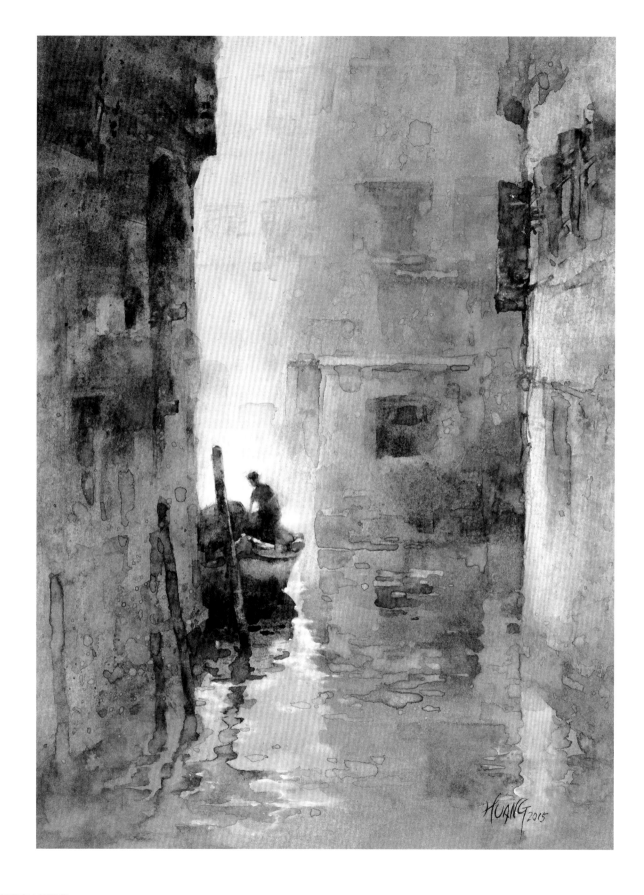

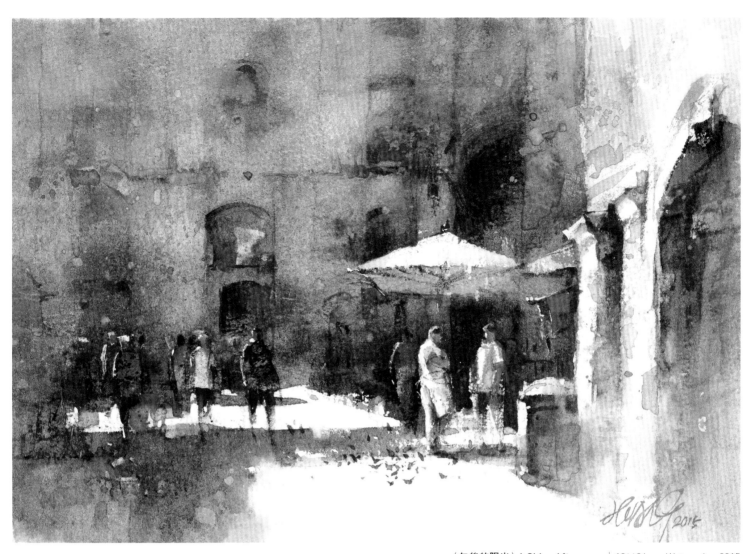

〈午後的陽光〉A Shiny Afternoon | 18×26cm, Watercolor, 2015

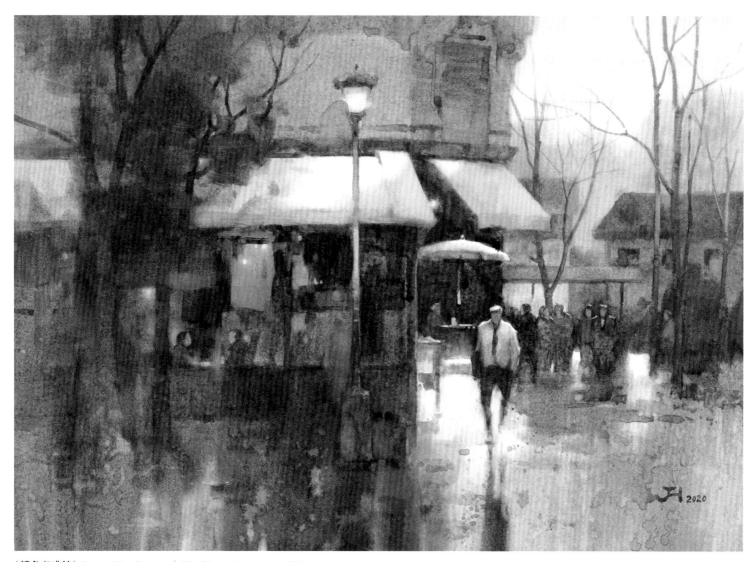

〈轉角咖啡館〉Around the Corner ｜ 37×52cm, Watercolor, 2020

轉角咖啡館

黃昏細雨
是謫降的仙子
飄蕩在街中
貪戀著最後餘光
捨不得離去

雨仙子紛紛從天而降時
我最愛坐在咖啡館裡

喝咖啡的是慵懶的身體
喝咖啡的是發呆的靈魂
一張舒適的椅子
啜飲著一杯寧靜
享受這完全自我的片刻

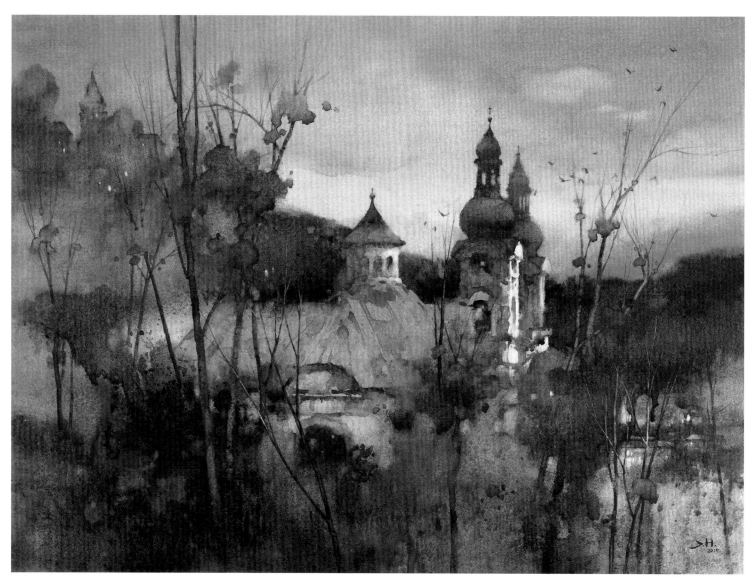

〈暮色鐘聲〉Bell Ringing in the Dusk │ 55×75cm, Watercolor, 2019

簡單就不簡單，複雜並不複雜

夜色慢慢降臨在霧氣瀰漫的林中，華燈初上晚鐘敲響倦鳥也歸巢，當一切看似如此平靜時，我的內心卻糾結翻騰，不下於颶風來襲。

只因為了快速完成大畫，我選擇構圖簡單的資料，放棄另一張複雜的，並為此自認聰明而竊喜不已。

但事與願違，當我開心的染完大片的亮灰暗色塊後，我才發現沒東西可畫了。

單純的大色塊充其量只能當作美麗的底色，那後面呢？唱戲總不能唱一半，就突然散場，後知後覺的我，懊惱所選的資料沒物件可參考，憑藉一時的感性，少了理性的判斷，終究是迷路了。

路已經走一半，不甘心就此放棄的我，接下來就掉進無底的痛苦深淵，後面的路徑沒有方向參考，能依靠的只有強化自己的想像力，竭盡腦汁將這些大色塊串聯，並在深入描繪時又不失自然之美。

簡單的景物通常只有大塊引人，但除了大塊還需有深入的細節，少了細節只有簡潔的形塊，畫面就會略顯空洞。

複雜的景物，讓人望之卻步避而遠之，但想學好畫卻不能這樣。景物複雜，若已具備基本的大形色塊，那麼眾多複雜的東西，剛好在深入繪畫時，作為選擇的條件，好看的我們留下美化它，不入畫醜陋的就放棄它。

有物件參考是畫深入的方向，就像在一座叢林中冒險，沿路上若是有一些暗記，行走時心中就會有定見。因為有這些暗記，就足以讓我在腦海中先畫出美麗的願景。

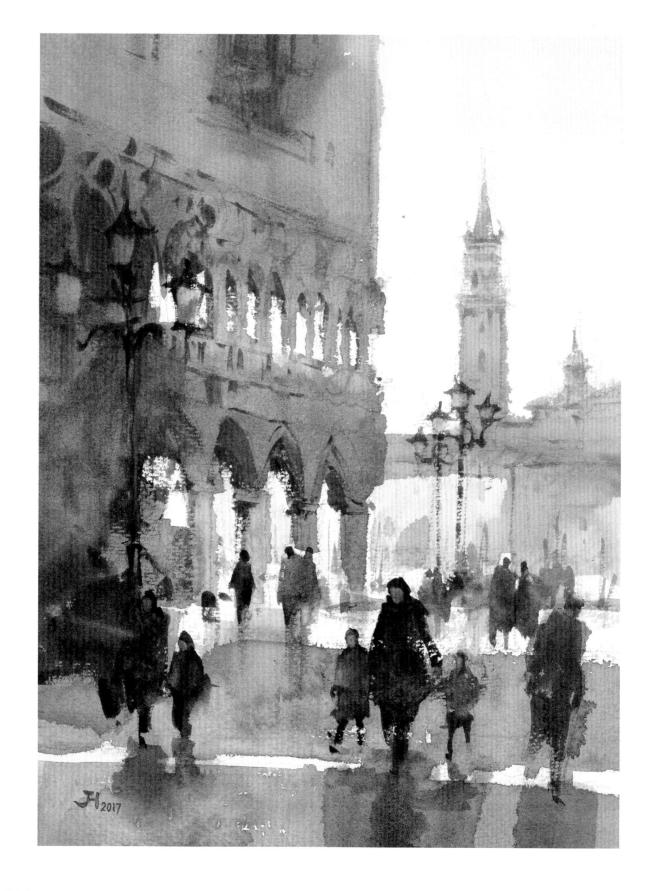

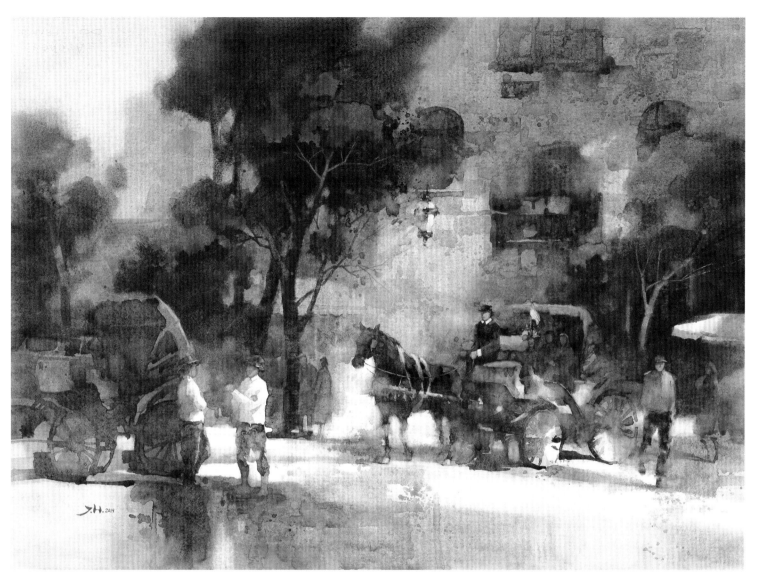

〈中央公園馬車〉Horse Carriages in the Central Park │ 55×75cm, Watercolor, 2019

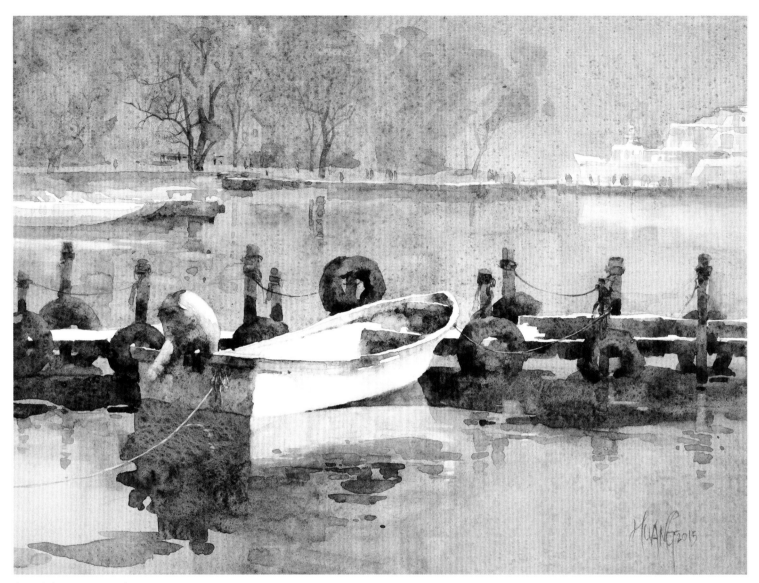

〈小白船〉**A White Boat** │ 27×37cm, Watercolor, 2015

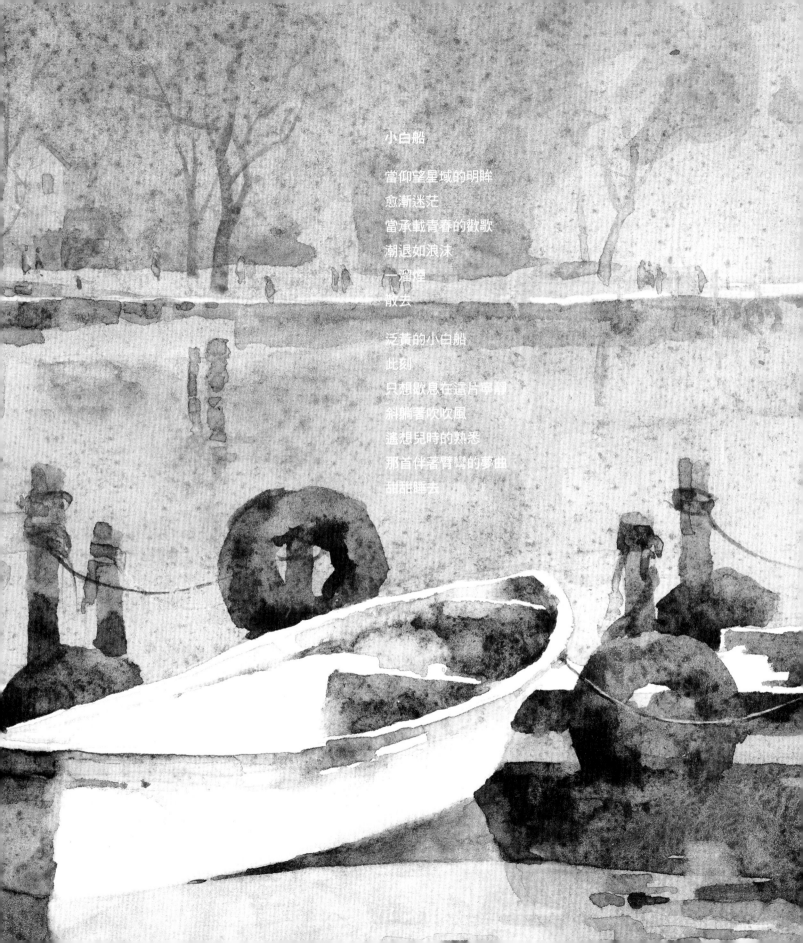

小白船

當仰望星域的明眸
愈漸迷茫
當承載青春的歡歌
潮退如浪沫
一溜煙
散去

泛黃的小白船
此刻
只想歇息在這片寧靜
斜躺著吹吹風
遙想兒時的熟悉
那首伴著臂彎的夢曲
甜甜睡去

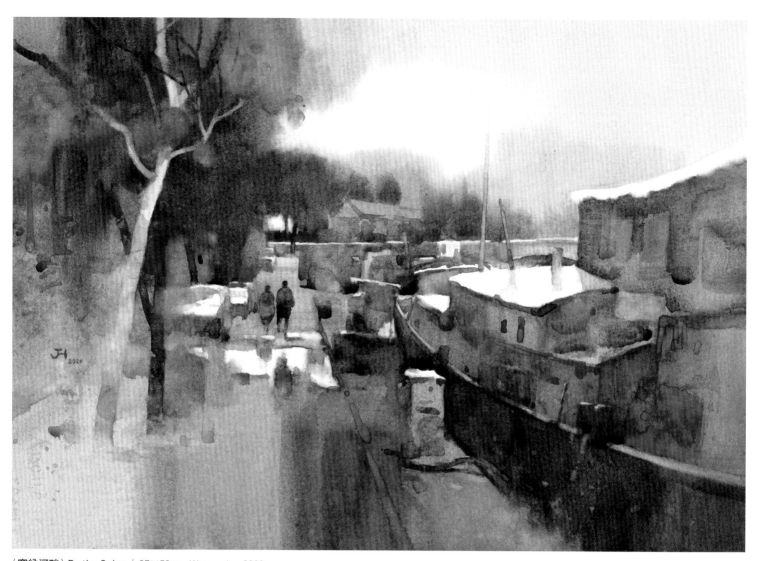

〈塞納河畔〉By the Seine ｜ 37×53cm, Watercolor, 2020

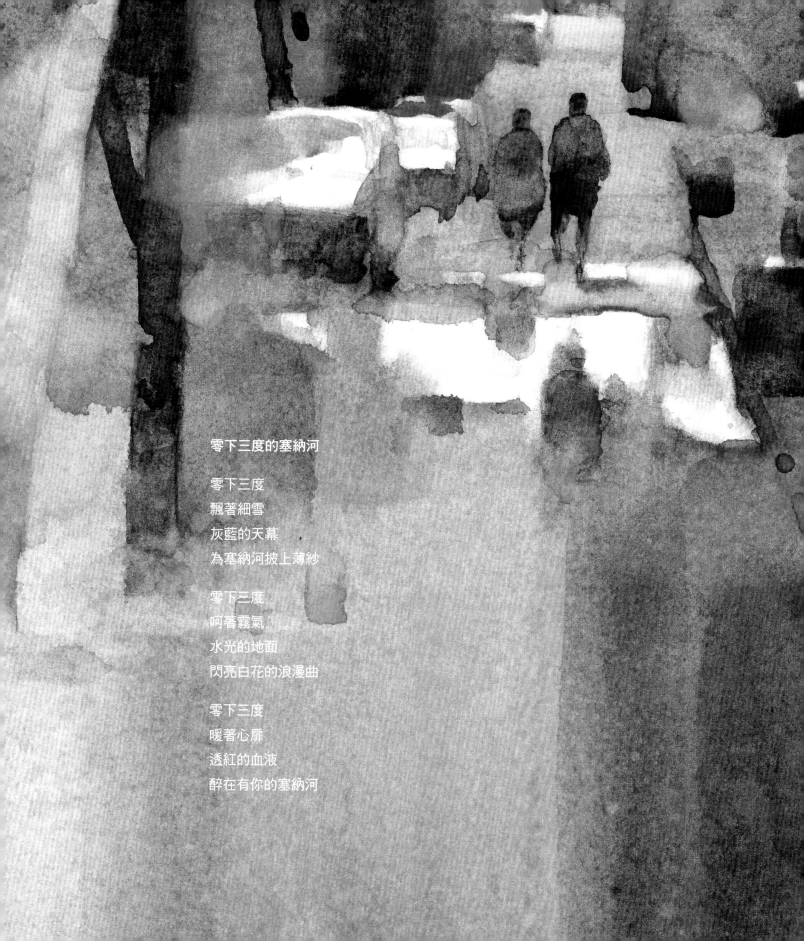

零下三度的塞納河

零下三度
飄著細雪
灰藍的天幕
為塞納河披上薄紗

零下三度
呵著霧氣
水光的地面
閃亮白花的浪漫曲

零下三度
暖著心扉
透紅的血液
醉在有你的塞納河

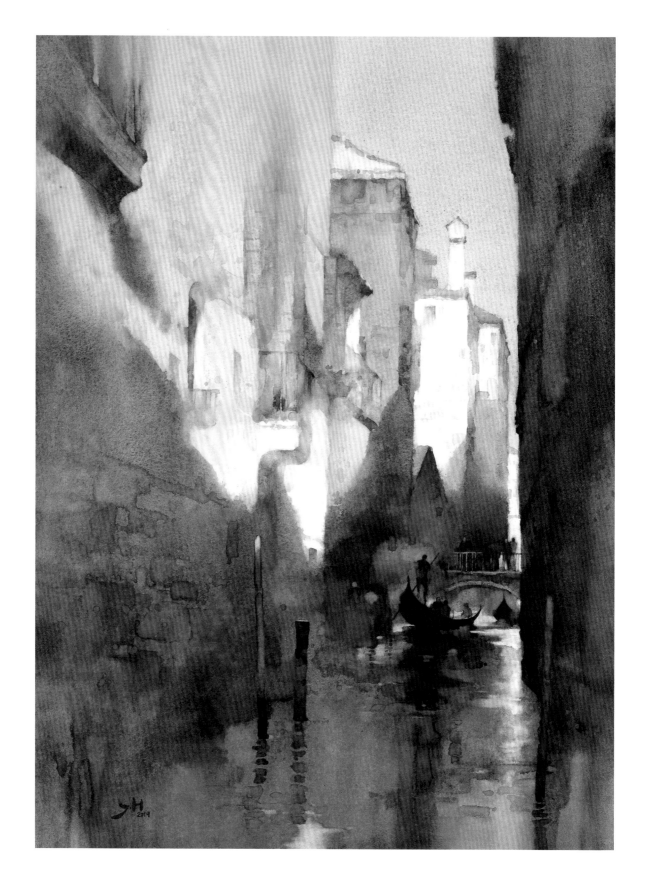

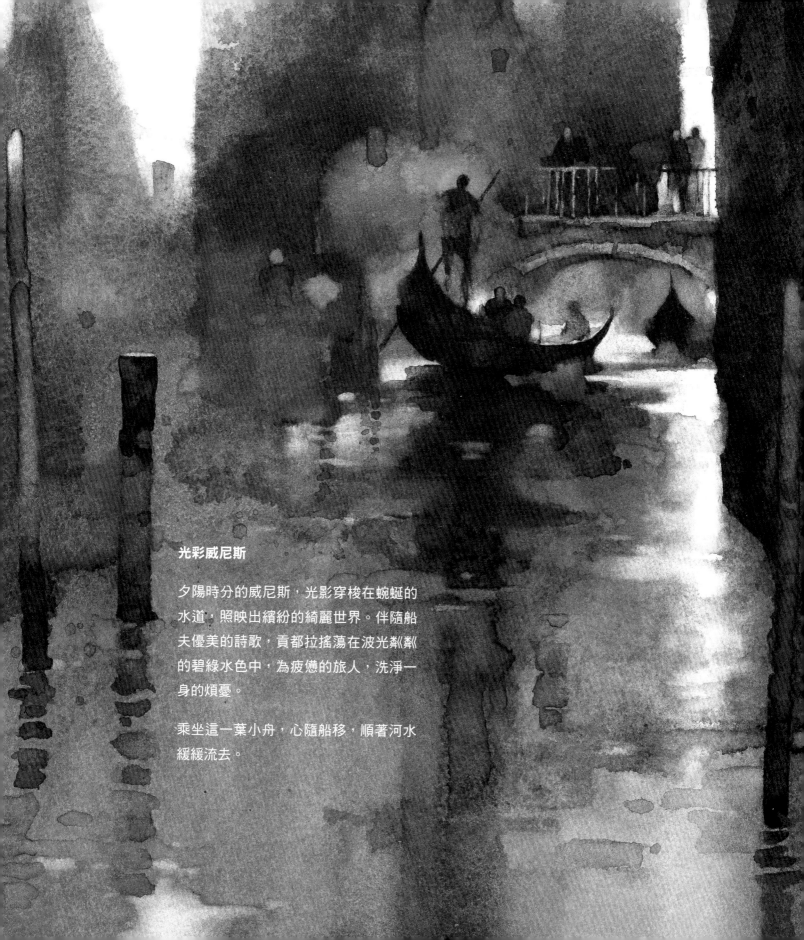

光彩威尼斯

夕陽時分的威尼斯，光影穿梭在蜿蜒的
水道，照映出繽紛的綺麗世界。伴隨船
夫優美的詩歌，貢都拉搖蕩在波光粼粼
的碧綠水色中，為疲憊的旅人，洗淨一
身的煩憂。

乘坐這一葉小舟，心隨船移，順著河水
緩緩流去。

1. 冬天在三月的巴黎踟躕著捨不得離去，於濕冷的空氣中輕飄著雪花，寧靜的塞納河畔籠罩著一層薄霧，像似早晨剛甦醒的美人，帶著未上妝的灰白素顏，慵懶的還不想起身。

　　我用鉛筆在全畫面輕輕畫上大輪廓，再回繞到主焦區描繪物體的特徵，也在暗面畫些排線為標記，借由這張寫意的繪畫來懷想那個冬末在塞納河畔散步的景致。

..

2. 先刷些清水在遠景的天空，以粉藍混些亮米黃從上方染下來，接近地平線的位置改染亮米黃作為天光的顏色。在前景的地面上用排筆刷畫大塊面的粉藍並輕敲些水點。拿圓筆沾生褐混鈷藍畫上中景的樹林，記得留些白塊用來暗示積水、積雪，樹林的邊緣也用筆敲落一些顏色，讓它有大有小自然的散開。

..

3. 在這裡為船身加上中明度的灰綠，對角線的左上方也畫上灰綠的團塊用來平衡兩邊的能量。等顏料稍乾即在左前景洗出白色的主樹幹，讓它得以在灰綠團塊中襯出造型。

4. 為了連結兩大灰綠的塊面，開始在它們彼此之間畫上更多的重疊筆觸與水漬，在一番作為後大大小小的色塊終於手拉手相互串聯在一起，畫面上顯得豐盈且有變化，看似就快完成了。

　　但就在多觀察幾眼後，讓我的想法徹底翻盤，一瞬間，心中透露著不安的感覺。在這張畫作裡，整體亮灰暗的形塊還未配置得當，就太快進入細節的步驟，導致整體在中明度值的範圍內顯露出浮動的空虛感。

...

5. 僅保留船身與左上的灰綠塊，決意將干擾的瑣碎來個大破壞。畫面上先噴些水，用排筆沾些灰色顏料輕刷過多的雜亂細節，將畫面回歸簡潔有力的大色塊，再以象牙黑畫上暗面，如此畫面的空間感變得安定多了。

　　我繪畫的行進路徑，它不是一條直線向前走，大部分為了追求卓越的呈現，思索的過程較像以弓拉奏琴弦那般，在來來回回的路上尋找美妙的樂音。

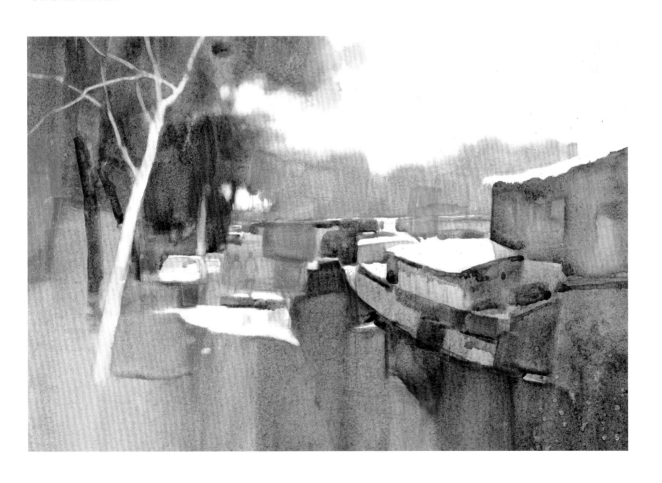

6. 行進到這裡，原先保留的船身與左上的灰綠塊，看來有些令人不舒服的銳利感。為了整體美感，我一併將這兩處重新刷成大塊灰綠與其他的塊面做結合，讓畫面的中明度與暗塊，形成一種類抽象化的形塊彼此互相交錯並且安定卡榫著。接著在天空與左下的地面補上粉藍，為畫面統整時所喪失的色彩增添活力。

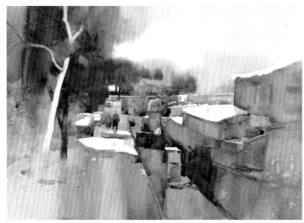

7. 繼續往暗面進行，用象牙黑混些鮮藍以重疊的筆法畫上船身的暗面，對角線也加上更暗的樹叢與樹幹，兩處大暗面各以大小不同的暗塊向對方前進，並且高低錯落的交集在人物上，為明顯的透視動線再增加一條隱性的暗塊路徑藉以暗示主焦區域，讓視線搜尋時容易判讀出焦點位置。

8. 待大整體形勢與主焦區確認後，可以開始為畫面粉妝更多的細節變化。左上噴水洗掉一些底色，再用半透明的鈷綠混粉藍以水漬法畫出前景白樹幹的綠葉，順勢疊畫水漬塊至對角線的船身，其間也重疊一些生褐與赭色，為灰調的畫面再增加一些活潑的色彩。

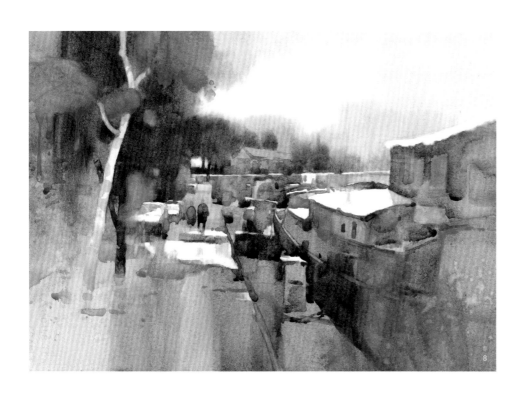

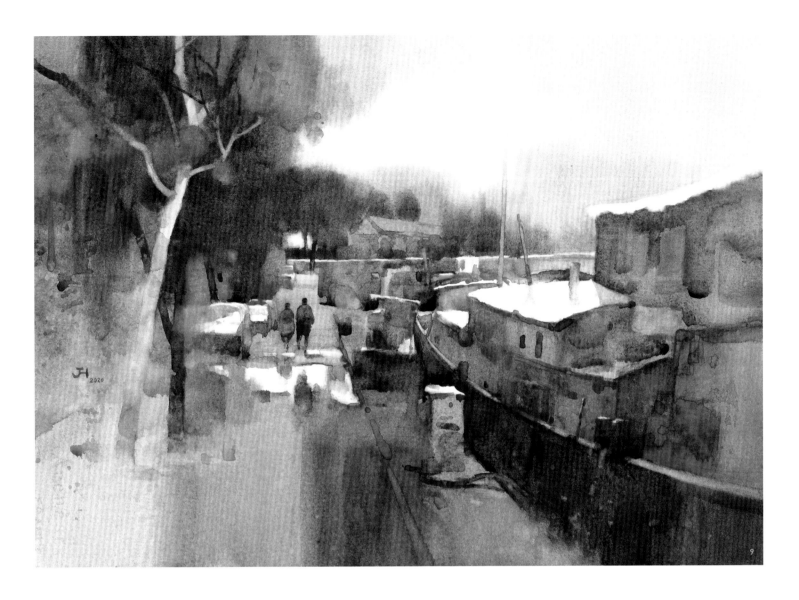

9. 目前雖已大致底定，但在添加細節的同時仍要持續關注畫面的整體感。
這時發現前景右下方的船身太單薄，以象牙黑畫滿船身用來搭配中間的
透視動線，如此可讓畫面兩邊的大暗區塊往外延展得更開闊，而主焦區
往內的深度空間則可拉得更深遠。另外為避免前景左右兩邊形塊力量的
重複，也特意虛空左下方的地面。

　　最後為主焦區人物染些紅赭，並在其周圍以小塊的紅赭高低不一的漸
次散開。暖紅赭不僅為主焦區加了點睛效果外，同時也舒緩了過於寒色
調的畫面。現在整體畫面看來是舒服的，那就對了！終於走完塞納河畔，
可以去喝杯咖啡了。

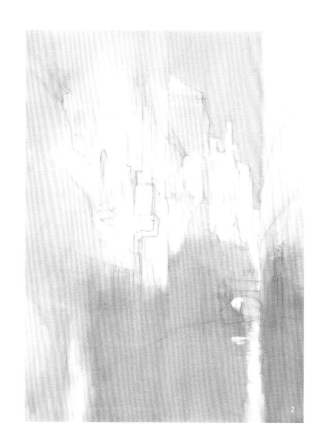

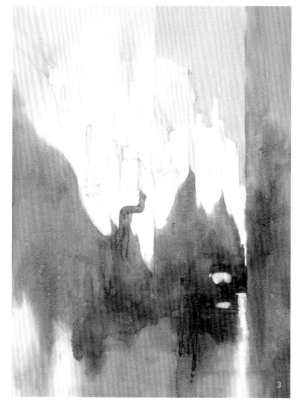

1. 時光的腳步在這裡沉眠與飛快的世界隔絕，讓威尼斯得以保留中世紀的樣貌，而被譽為最美的漂浮之都。我以繪畫來記錄曾經倘佯在它彎曲的河道中，享受慢生活的好滋味。

　　取一個大透視景深的想法來布局，注意透視的消失點在右下主焦區的位置，以鉛筆先鬆鬆拉出建築物的各個透視線，讓它們合理的集中並消失在這個焦點區。

2. 在構圖上主焦區位於畫面的右下方，如此可讓左邊的建築獲得較大的面積，形成左右兩邊有著大小不同的變化。

　　房屋中間的牆面先留些白，用排筆沾亮米黃、鎘橘混些粉藍為暖色調畫左邊與建築物的上方，以粉藍畫天空並在屋頂的邊緣渲染融入，接著用鈷綠混粉藍染上前景的水面，記得水面的反光帶需留白。若是不小心全染上藍綠色也沒關係，之後將反光帶洗亮即可。

3. 取深藍混些紅與紅赭為暗藍紫色，用圓筆沾取大量藍紫畫出潛行牆面的影子，再以藍紫增加紅赭比例相混後染上前景右邊的建築，並將這些暗塊漸漸融入水中形成水光一色的景象。最後用點紅赭畫在陽台的暗面作為反光色。

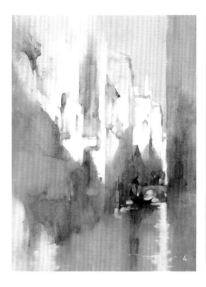

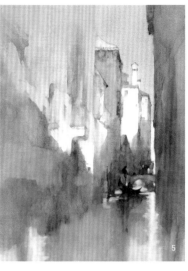

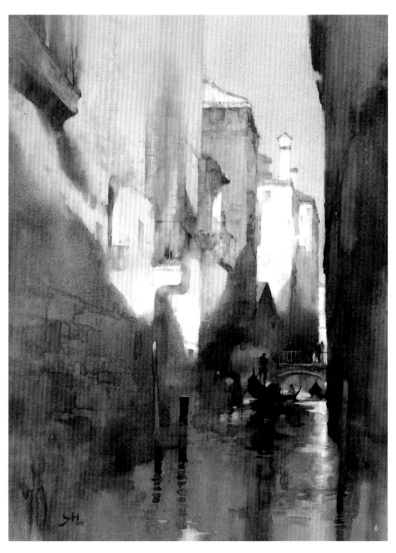

4. 我喜歡使用 Arches 熱壓無紋水彩紙，因為紙張表面光滑很適合表現水漬痕與洗白的效果。在這裡用粉藍、粉綠、紅赭在影子與窗台、屋頂畫上很多的水漬塊來增加豐富的細節，自然斑剝的水漬可以很貼切的呈現古城歲月的痕跡。接著以象牙黑畫出主焦區的船與船夫並且洗出船身周遭的亮光點，也順便洗出河面的波光，讓主角船藉由明暗對比的強化而顯得更醒目。

5. 威尼斯的天空很乾淨，在陽光強烈的時候色彩會很飽和，但目前畫面中的素色牆壁顯得呆板而死寂，這時為它增添顏色即可活絡畫面的情境。中景先保留一些白牆用來呼應水面的白光點，為左上的素牆面畫上一片鍋黃，接著用紅赭染上右邊建築的上方、中景的牆面與左下前景區這三處，讓色彩在相互輝映中顯現色光幻化的魅力。

6. 在明暗塊面與色彩安置妥當後，接續在左下暗面裡畫上大小不一的紅赭來表示磚牆，同樣在右邊的紅赭色內染上幾塊暗藍紫以暗示門窗，以對比色互相交融來豐滿潤澤前景區兩邊的暗塊，主焦區與水面也畫上更多的細節來增加變化，最後在水面添加幾根木樁與波影，讓畫面更具有節奏的律動感。

　有時為了豐富的內容必須探求更深入的表現，但須注意在深入描繪的過程中永遠要保持筆法輕鬆、形態自然，如此畫面的意境深遠則更顯浪漫的情懷。

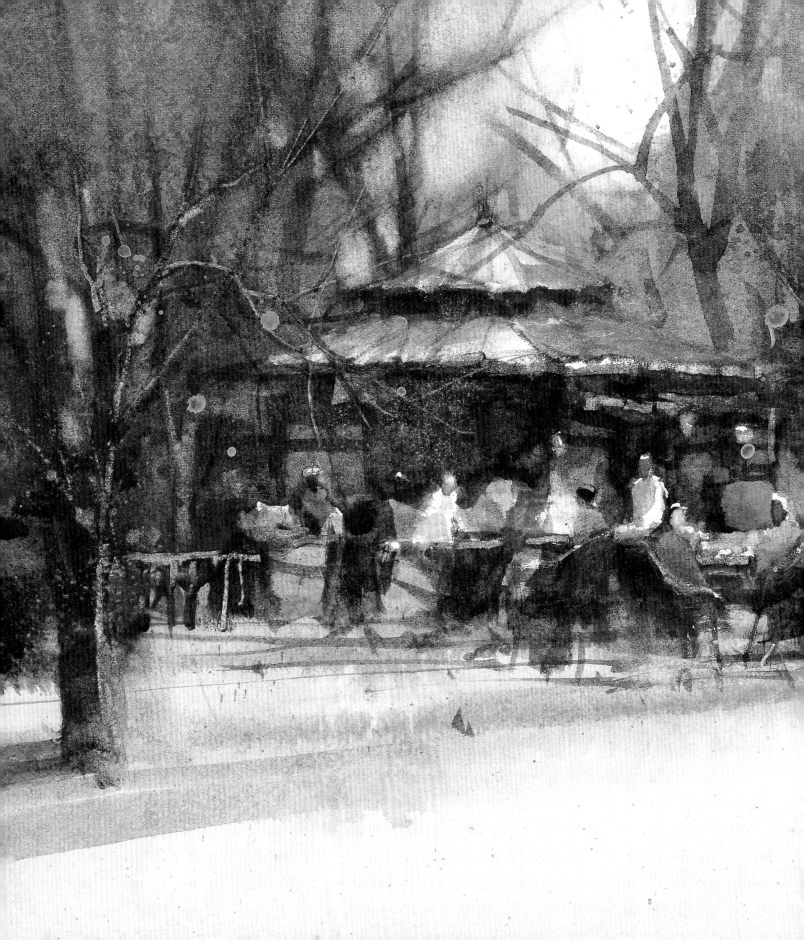

寫生

Plein Air Painting

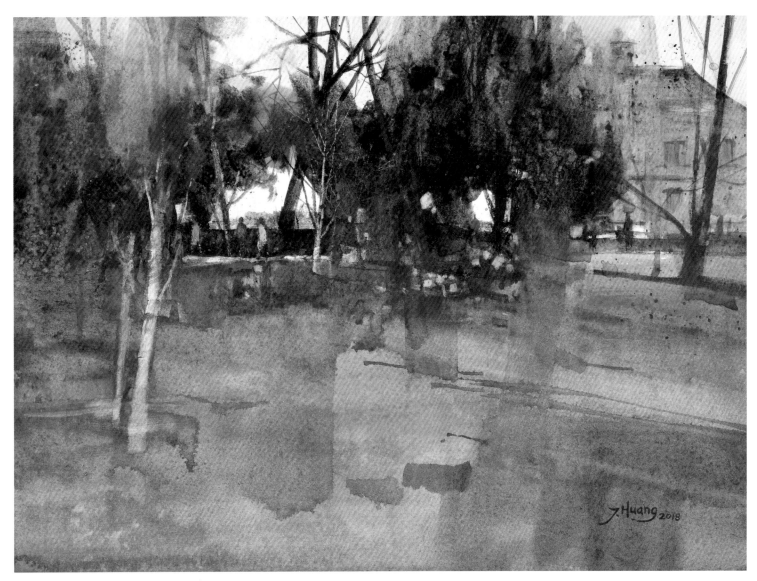

〈巴黎索鎮公園〉Parc de Sceaux, Paris ｜ 28×38cm, Watercolor, 2018

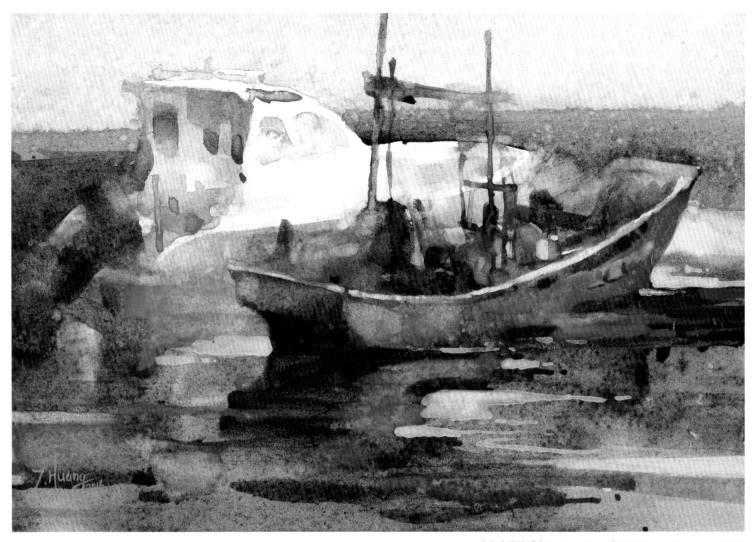

〈八斗子漁港〉Badouzi Port｜17×25cm, Watercolor, 2016

八斗子漁港

一個夏日的午後，我們前去八斗子漁港畫畫，突下陣雨淅瀝淅瀝，只好躲在屋簷下，來個即興寫生。因為雨天，漁工沒出海聚集在騎樓休息，其中一個好奇的阿伯走過來看看説：「唉喲！妳應該畫那一隻，那隻是一億耶。」

我順著阿伯指的方向看過去，遠遠的一艘大漁船。我説：「阿伯，是你的船，真讚喔！」阿伯笑得嘴角上揚好幾吋。但那艘船很遠，根本就不適合入畫，阿伯純粹是要炫耀啊！不一會兒，雨愈下愈大，我一直往後挪，雨隨著風飄了進來，停在我的畫面上，也幫忙製造不少趣味的變化。

太陽下山後，我們在旁邊的海鮮餐廳，享受一頓新鮮美味的料理，心滿意足，為這趟小旅行畫下了句點。

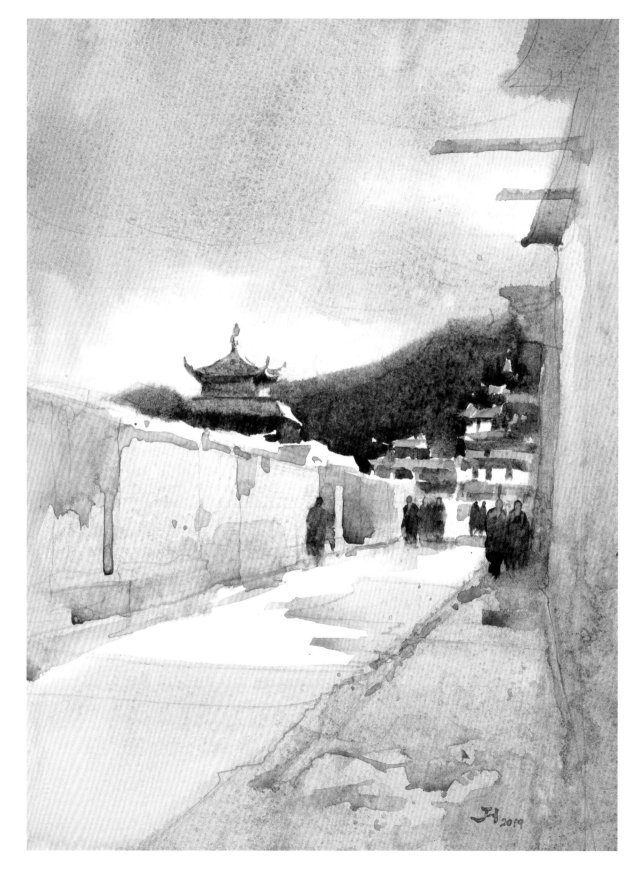

剎那

海拔三千兩百公尺的甘南夏河，八月的天氣還有些涼冷，高山的氣候瞬息萬變，時而湛藍豔陽，時而烏雲陰雨，完全看它的心情。

那天寫生拉卜楞寺，藏民虔誠質樸眼神清亮，僧侶潛習辯讀哲思經鑰，霧藍的天空很低，似伸手可及。當我陶醉在這片淨土時，一剎那間光已不見影，僧侶也晚課去，徒留我這異鄉遊客，仍貪念著在畫上留下這純淨美好的一刻。

2019 年於甘南寫生

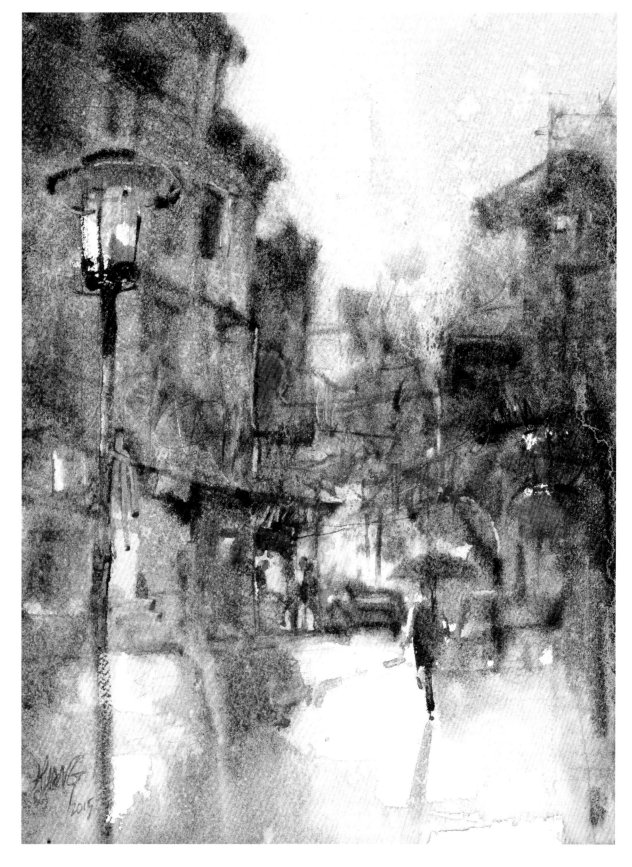

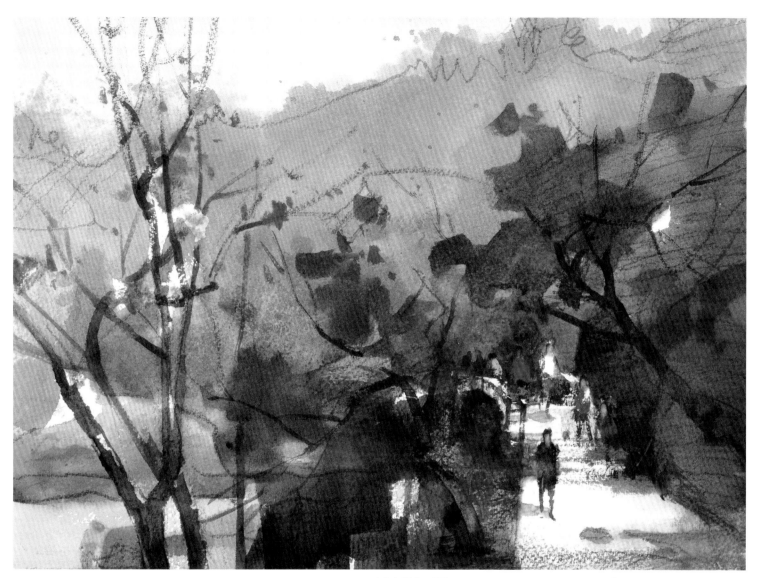

〈青島嶗山一景〉Somewhere in Laoshan Mountain ｜ 27×37cm, Watercolor, 2019

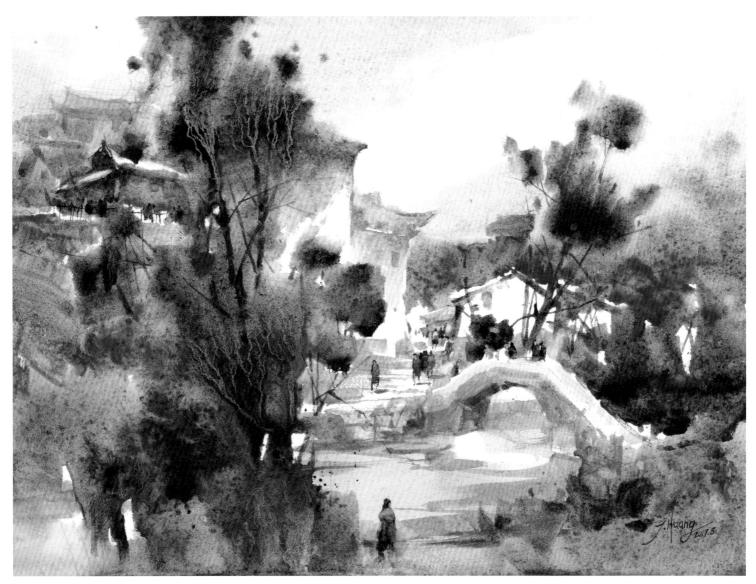

〈貴州下司古鎮〉Xiasi, Guizhou｜28×38cm, Watercolor, 2017

青春不老

酷熱的八月，應邀參加寫生活動。一行人浩浩蕩蕩來到有著「清水江上的明珠」之美名的貴州下司古鎮。

寫生的古鎮區，依山傍江搭建著許多高低錯落的房舍與數不盡的石階梯。在豔陽高照的氣候下，背著寫生畫箱到處找景，真不是件容易的事。

就在我體力透支的同時，我看到同行六、七十歲的前輩們，一早出門，扛著畫具上山下江四處走，沒絲毫疲累感，從容不迫的取景，沉浸在自然寫生中。是懷抱什麼樣的想法，什麼樣的吸引力，讓他們如此不辭辛勞？

我想是「熱情」吧！是對繪畫的熱情，擁抱自然、畫出自然，享受自然的無窮樂趣，讓他們忘了歲數已老。

2017 年於貴州下司古鎮寫生

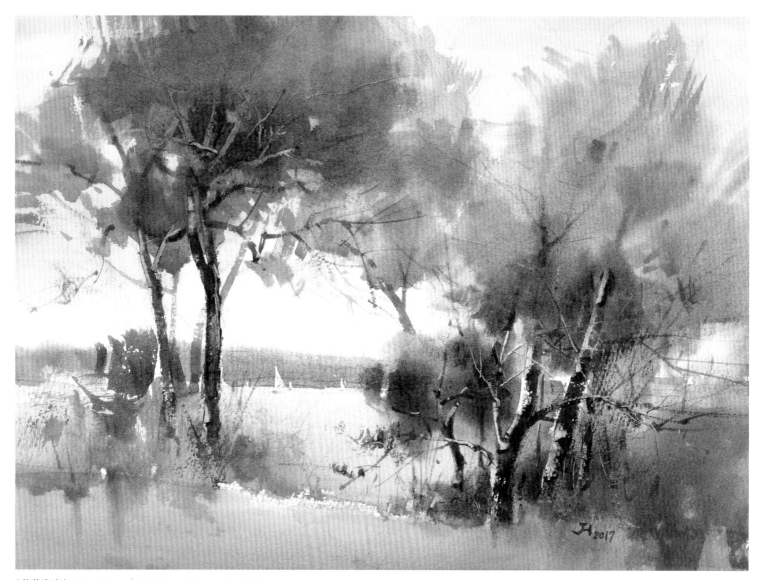

〈蔚藍海岸〉Côte d'Azur｜27×37cm, Watercolor, 2017

我可以

記得二〇一六年在土耳其，搭船到另一個小島寫生。海上風浪大，上下船時搖晃得厲害，船板高低落差極大不容易站穩，更不用說還提著十公斤重的畫箱，下船後還要再往山上走，因為美麗的風景，總是人煙稀少，交通不便啊！

一路上，很紳士的土耳其主辦人，一直想幫我提畫箱，我婉拒他的好意。

他不解的說：「因為妳是 lady 啊！」
我笑著回：「我可以的。」

在往水彩的藝術之路前進時，我也會這樣的期許自己。

2016 年於土耳其伊斯坦堡王子群島（Princes' Islands）海岸邊寫生

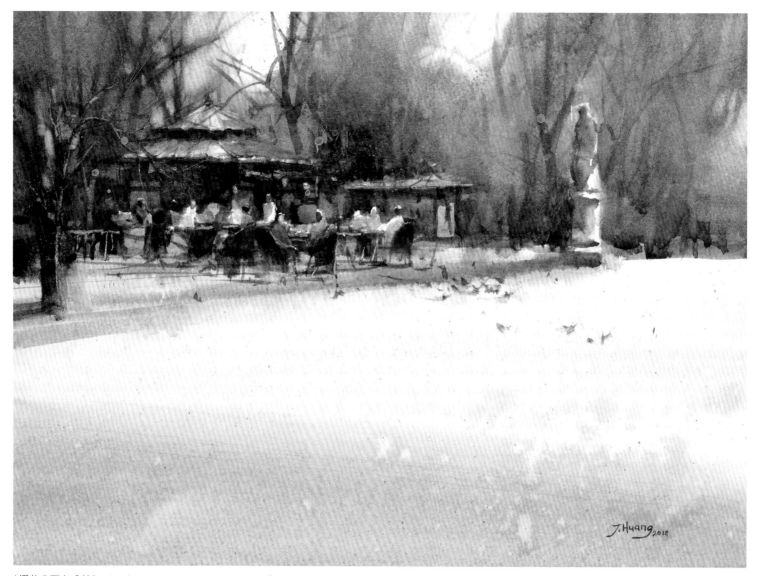

〈櫻花公園咖啡館〉A Café in the Cherry Blossom Park ｜ 28×38cm, Watercolor, 2018

靜候初春

冬末的三月，巴黎的玫瑰鎮，公園裡的櫻花樹用它乾枯的骨幹，仍竭力撐起延伸的枝椏，連織成一片走不盡的牆，在蕭瑟寒風中依偎著，靜候初春的信息。

我在冷冽的早上走入公園，望向有著一道暖陽的咖啡館，散發薄光的旅人笑臉如珍珠般的閃耀，深深吸引著我，不禁拿起畫筆快速記下，這美麗的一幕。

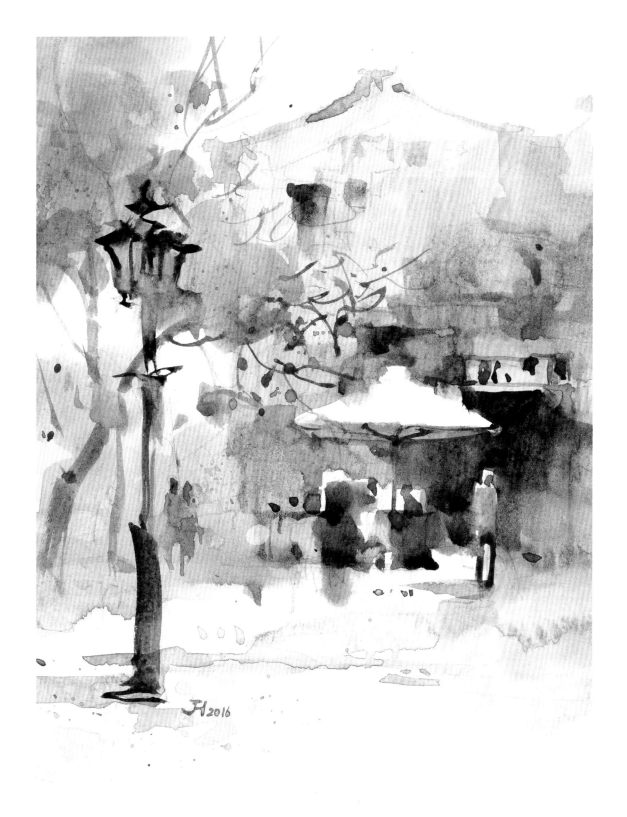

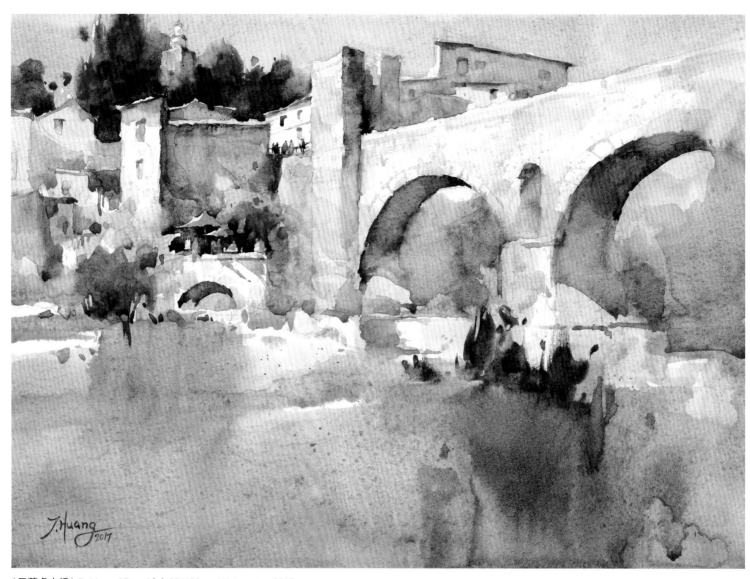

〈貝薩盧之橋〉Bridge of Bezalú │ 28×38cm, Watercolor, 2017

貝薩盧之橋

貝薩盧之橋
你是橫跨時空的臂膀
懸繫厚重的使命
昂挺著

當孩子們朝著你的方向前進
塵封的古老的靈魂
騷動的婆娑

彷彿瞧見孩子們希望的腳步
沖破時空的攔阻
正往你奔來

2017 年於西班牙貝薩盧（Bezalú）古城寫生

J.Huang
2018

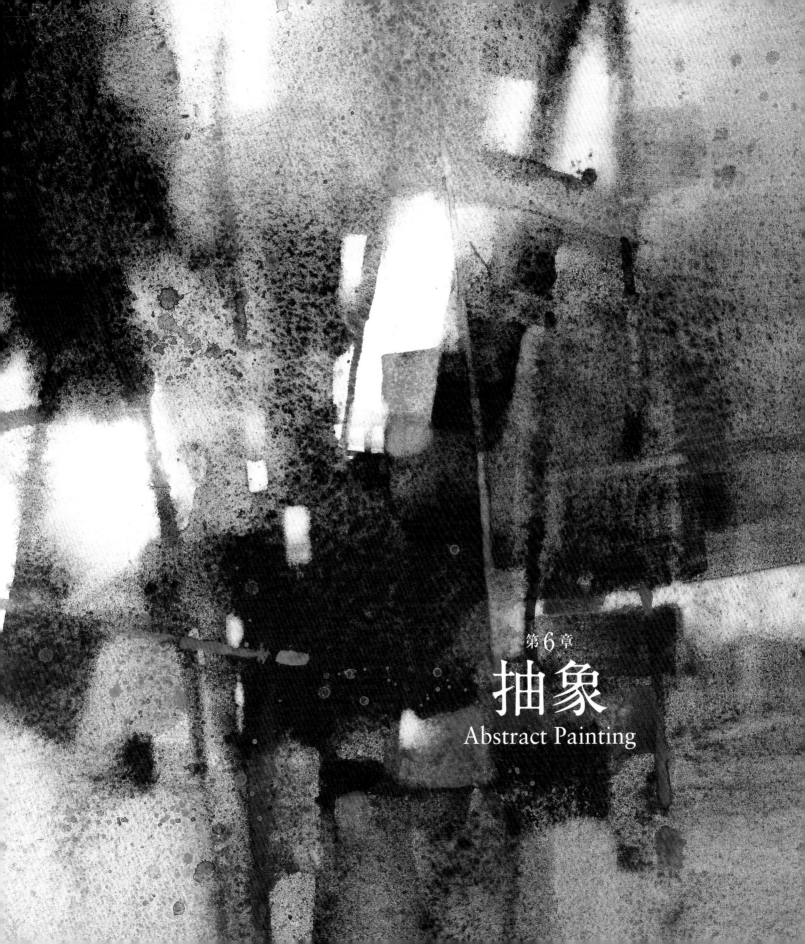

第 6 章
抽象
Abstract Painting

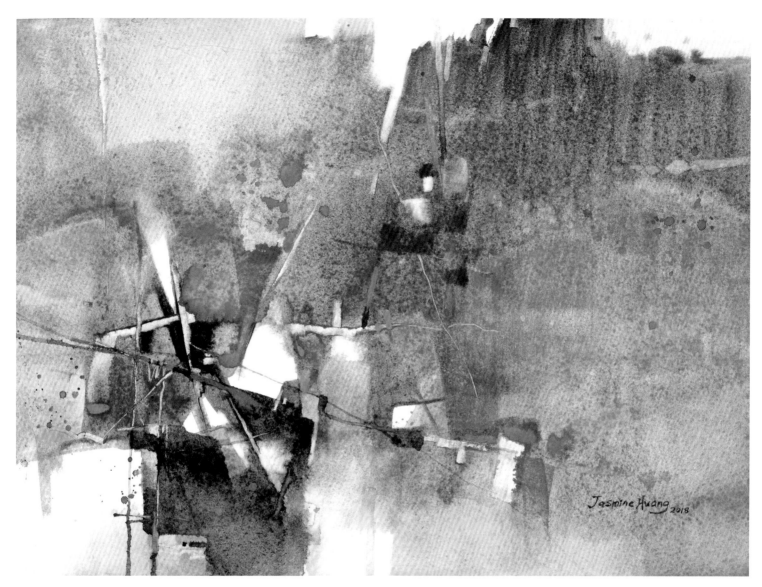

〈徜徉〉Lingering │ 28×38cm, Watercolor, 2018

虛實之間的橋梁

繪畫在追求卓越的過程中若能虛實相映，
畫中意境的呈現則能更顯光彩。寫實的美
感據在日常可得，而鬆虛的部分就需要靠
想像力來完成。

想像力是個未知混沌的空間，有別於一目
了然的寫實，也因為不明，而帶有迷人的
神祕感。想像空間和具象之間的距離是多
少？它們的連繫又是怎樣？究其根本，這
中間考量的就是抽象化的美感。

而漸進的抽象化表現，就是連繫虛實之間
的一座橋梁。這樣的一座橋梁，需要繪畫
者去用心營造。

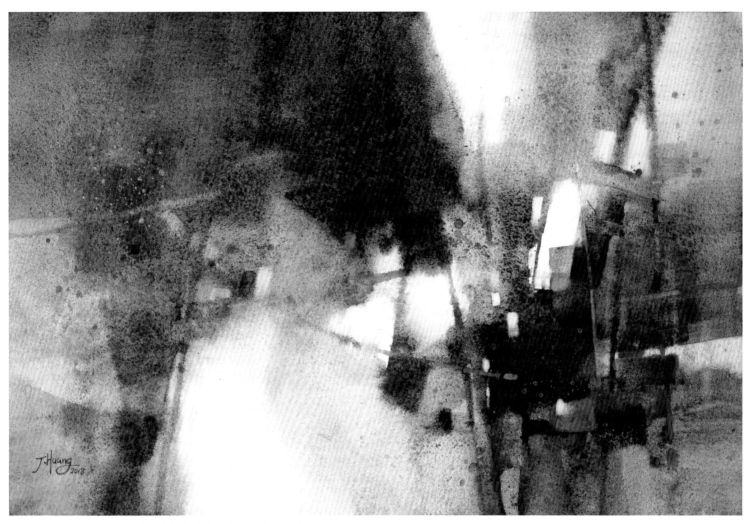

〈即興曲第一號〉Impromptu No. 1 ｜ 37×55cm, Watercolor, 2018

形勢決定一切

圍棋,是我跟簡忠威在工作之餘的一個小樂趣。會愛上圍棋,是我倆愛輸贏,下棋的過程中,絞盡腦汁廝殺個你死我活,真是太有趣了。

我倆下棋都在用餐時間,我專注比較多在餐點,棋子下得比較快,有些隨興、有些憑感覺;簡忠威則專注在棋盤多一點,下得很慢。

當我的餐點快精光時,才開始認真看形勢,卻是大勢已去,殘兵敗將的退到無路可退;簡忠威反倒是一派輕鬆的吃飯,形勢底定讓他高枕無憂,結果可想而知,我兵敗如山倒。

在還沒架好一個「形」時,隨意分派,將就湊合,容易露出敗象,之後愈走愈入險境。若一開始專注棋路用心布局,注意細算隨形展勢,勝券即能在我。繪畫創作也同樣道理,用心布局佔好形勢,想法明朗透徹,成功當然可期。

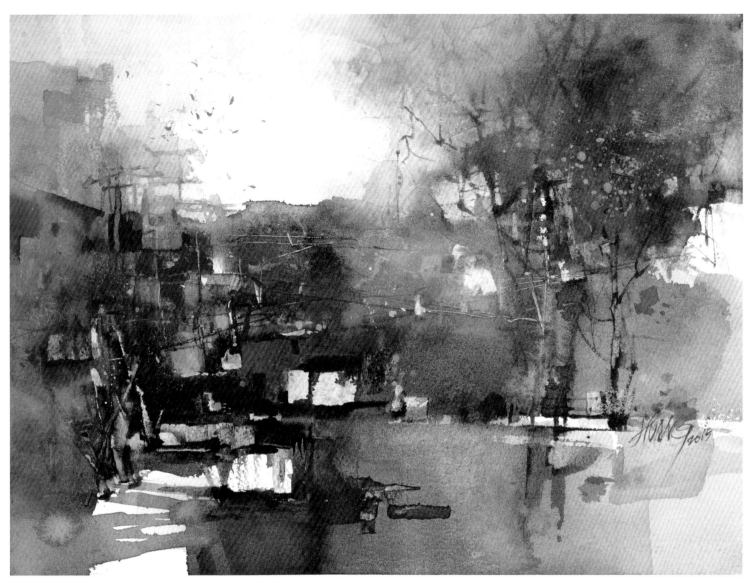

〈意象之境〉The Imaginary | 27×36cm, Watercolor, 2015

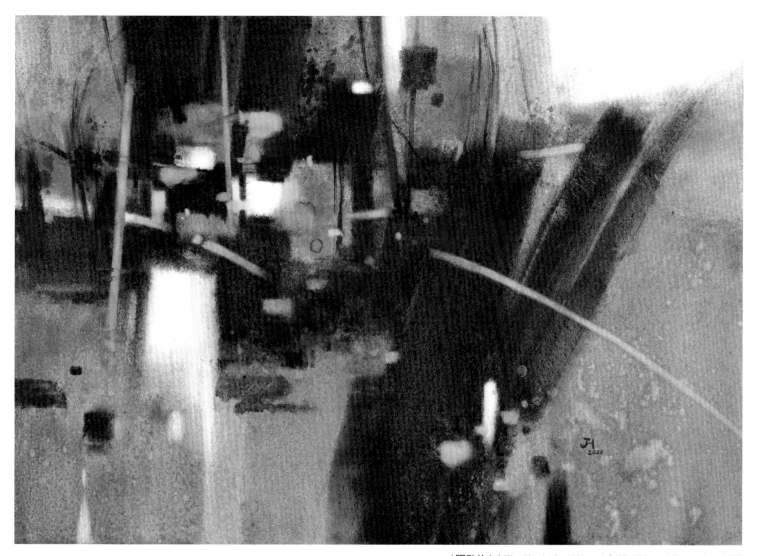

〈驛動的心〉The Unchained Heart｜37×53cm, Watercolor, 2020

1. 喜愛繪畫的人大都以欣賞寫實來入門，因為寫實繪畫與現實景象的距離比較近，美的感受力容易進入人心。但隨著時間的推移，太過寫實的作品已經不能滿足內心的渴望，進而追求另一種不想說得太明白的層次，把這個不太明白的空間留給自我想像，自由的隨心而想營造的意境則更加耐人尋味。

　　既是隨心而想就不存在現實物象，繪畫回歸更純粹的抽象化表現，以單純的點線面來架構畫面中的形色塊，讓思緒在想像空間裡探討無窮的樂趣，因此在這裡我以鉛筆粗略的描繪想像的概念作為抽象繪畫的參考草圖。

2. 先留下幾塊白面積，以排筆沾生褐、粉藍與不透明的天空藍，用大筆觸的方式畫出大小不一的色彩塊面，安排所有的元素彼此交錯衝擊並讓它們組織在一起，可使平面性的畫面增添饒富趣味的節奏感。

3. 抽象畫除了運用點線面來架構造型和色彩搭配之外，同時還需考量亮、灰、暗明度的配置。在寒暖底色大致穩定後，我繼續加上更暗的大筆觸的象牙黑，並讓這暗塊帶點上下波動的節奏感來為類垂直水平的寒暖底色增加一些動感變化。

4. 當畫面結構布局穩定、寒暖色彩搭配妥當、明度配置也沒什麼問題時，就可以往主焦區來整理。我將主焦區放於左上方位置，開始在這暗黑塊中添加一些小塊的生褐，讓右上方與左下方的生褐有個跳板而產生連接的效果，其間也調整了白塊的面積與位置，使主焦區透過大小不同色塊相互的交疊而呈現韻律的美感。

5. 我很喜歡嘗試多樣的色彩配置，如鄰近色、對比色、低彩、高彩等。以不存在景物的抽象畫來作為色彩練習是一個非常好的方式，它可以讓我們跳脫習慣用色進而獲得色彩更多的表現。

　　在這裡為了豐富畫面的色彩，我在主焦區添加了亮藍色的細柱與小塊面使它顯得明朗些，也為能有更多的細節安排畫上一些感覺滿有趣的黑線條。但認真的瞧一瞧，好像有些做過頭了，尤其右下方那幾條圓弧的黑線呈現雜亂的樣貌就像是馬尾巴那般的突兀。

6. 當畫面因不和諧而產生的不舒服，永遠別害怕修改。我保留上端的黑線條，將右下雜亂的黑線洗掉改以亮藍的弧線來替代，除了使主焦區的亮藍線往右帶開，也可在不顯突兀的狀態下破除過於大面的黑塊，讓畫面保有適意的協調性。

　　此外我也不會侷限顏料的使用範圍，只要是畫面需求也可在畫中相互交融透明顏料、半透明顏料與不透明顏料。所以最後在主焦區畫上一些亮麗的不透明天藍與鎘橘充當點綴效果，為意想的畫面在飄渺空間中增添凝聚的趣味。

致謝
Acknowledgement

感謝水彩同行我的丈夫簡忠威老師，在創作之路上相知相惜給予我極大支持與肯定，並辛勞的為本書攝影圖片。在水彩之路相伴而行，是我人生最大樂事。

也感謝我的兄長黃央林老師，付出寶貴時間為我校對這本畫冊文章中的謬誤，並鼓勵我繼續為畫作寫上心情散記，讓畫作的意境更悠遠。

最後感謝所有的好朋友，謝謝你們喜歡我的畫作，因為你們的支持讓我在創作孤寂的路上獲得滿滿的溫暖與鼓勵。

火舞

JASMINE HUANG WATERCOLORS
黃 曉 惠 水 彩 藝 術

作者	黃曉惠
主編	呂佳昀
總編輯	李映慧
執行長	陳旭華（steve@bookrep.com.tw）
社長	郭重興
發行人兼出版總監	曾大福
出版	大牌出版 / 遠足文化事業股份有限公司
發行	遠足文化事業股份有限公司
地址	23141 新北市新店區民權路 108-2 號 9 樓
電話	+886-2-2218-1417
傳真	+886-2-8667-1851
印務經理	黃禮賢
美術設計	白日設計
印製	通南彩色印刷有限公司
法律顧問	華洋法律事務所　蘇文生律師
定價	900 元
初版一刷	2020 年 12 月

國家圖書館出版品預行編目（CIP）資料

火舞｜黃曉惠著；
初版　新北市　大牌出版　遠足文化發行　2020.12　面　公分
ISBN 978-986-5511-44-9（精裝）　1. 黃曉惠　2. 畫家　3. 自傳　4. 台灣
940.9933　109014848